1900

Budapest

2000

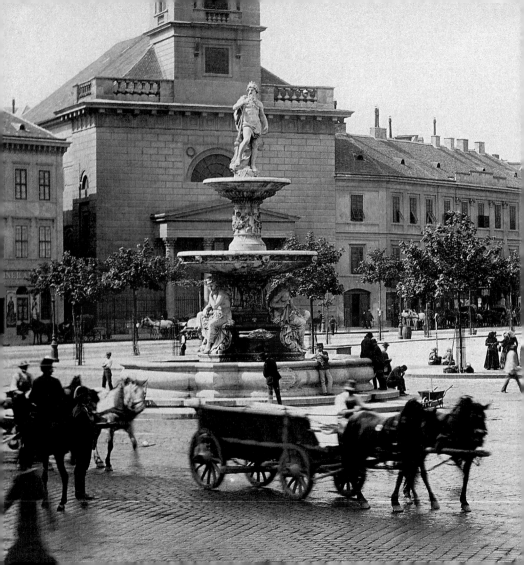

1900

Klösz György

Budapest

Lugosi Lugo László

2000

Vince Kiadó

Előszó | Foreword by Esterházy Péter

Képleírások | Notes on the images by Ritoók Pál

Utószó és életrajzok | Postscript and biographies by Lugosi Lugo László

A szöveget gondozta | Text edited by Márton Ágnes

A könyvet tervezte | Design by Kaszta Mónika

Fordította | English translation by Hegyi Júlia
A fordítást ellenőrizte | Translation revised by Bob Dent
Szakértői kutatás | Research by Demeter Zsuzsanna, Rácz Zsuzsanna
Reprodukciók | Reproductions by Fáryné Szalatnyai Judit
Lugosi Lugo László portréját készítette | Portrait of Lugo by Krasznai Korcz János és Zsigmond Gábor

Kiadta: VINCE KIADÓ KFT. | Published by VINCE BOOKS, 2001
1027 Budapest, Margit körút 64/b - Telefon: (36-1) 375-7288 - Fax: (36-1) 202-7145
A kiadásért a Vince Kiadó igazgatója felel

ISBN 963 9323 20 9

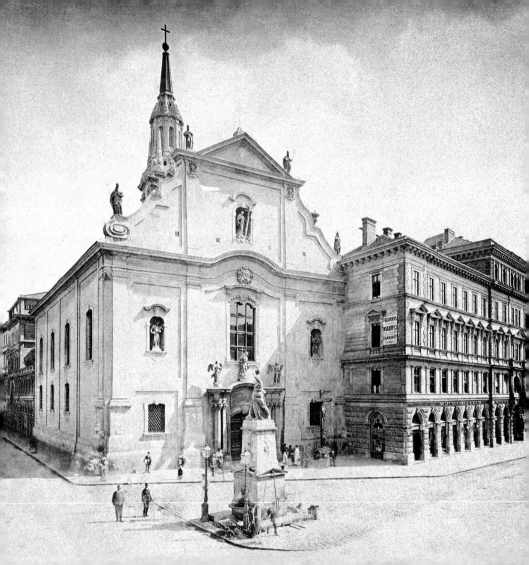

Tartalom | Contents

Előszó | Foreword

ESTERHÁZY PÉTER

A szerencse

Mindegy, hogy miről írunk, mit festünk, fényképezünk, mindazonáltal véletlennek nem nevezném. Lugosi Lugo lassan mintha Budapest fotósává válna. Budapesté és az időé. Vagy a Budapestben rejlő, föltalálható időé. Emlékeztetnék a Frankl Alionával való közös könyvére, az *Eltűnő Budapest*re, melyben az épp eltűnő szakmák nyomait keresték és mutatták meg, mintegy az utolsó pillanatban. Városarcheológia.

Bizonyos értelemben persze minden pillanat utolsó, csupán meg kell találni a pillanat értékét, azt, ami kizárólag az övé, amit ő teremtett, s vele együtt el is múlik. Múlna – illetve múlnék, most éppen az ikes igék múlnak el, ki, ha például nem volna egy Klösz.

Szerencsénk van evvel a Klösszel. Hogy idekeveredett ott, ama századvégen a távoli Darmstadtból, s lett számunkra Georgból György, aki nélkül kevesebbet tudnánk a városunkról, az országunkról, a múltunkról, magunkról. Szak- és üzletember volt, pénzt keresett – és nézett. Nézett nekünk egy kicsit.

Lugo nagy és egyszerű, kézenfekvő eszméje az volt, hogy megnézi ugyanazt, amit nagy elődje. *Odaáll, és néz.* Természetesen kétszer nem léphetünk ugyanabba a városba (se), de azért próbálkozzunk.

Változnak az optikák, a gépek, a gyújtótávolságok, és vélhetően az emberek s a szemek is. A mai fotó a fotóról szól, az akkori a tárgyáról.

Nem lehet *ugyanoda* állni, csak *majdnem.* A majdnemre érdemes törekedni, nem az ugyanodára. Az idő amúgy is elcsellózza a kompozíciót. Addig-addig múlik, amíg csak belóg egy azóta nőtt lámpaoszlop vagy rémséges csillár.

Megdöbbentők ezek a képpárok. E könyv után másképp kell néznünk a városunkra. És egyszer csak nem két várost látunk, hanem ezret. Ezeret. Csak kell egy szem, meg egy ember, aki fölmászik a szekérre meg a tejszállító IFÁ-ra.

Szerencsénk van evvel a Lugóval.

<div style="text-align: right">E s t e r h á z y P é t e r</div>

Good fortune

Irrespective of what we write about, paint or take photos of, the activity is by no means accidental. Lugosi Lugo seems to be evolving as the photographer of Budapest – the photographer of Budapest and of Time. Or, perhaps of the time to be discovered, concealed in Budapest. The reader might remember his book, *Disappearing Budapest,* a joint work with Aliona Frankl, in which the two photographers traced and explored disappearing trades in their last moments of existence. City archaelogy.

In a certain sense every moment is the last one, a person only has to find the specific value created by and simultaneously lost with the passing of the moment. This value would vanish the way outdated words disappear from our vocabulary if it were not for people like Klösz.

We are truly fortunate with Klösz. He drifted over to Hungary from distant Darmstadt at the end of his century, and became one of us, translating the original Georg to György. Without him we would know less about our city, our country, our past and ourselves. He was an expert and a businessman, he made money, and he just watched. He watched for us for a while.

Lugo's idea at once great and simple, and quite obvious, was to revisit the places where his great predecessor had taken photographs. He stands right there and watches. You certainly never step into the same city, but it is worth trying.

Lenses, cameras and focal distances have changed in photography, as well as people and eyes. Today's photos are about photography, while the old ones are about their subject.

It is impossible to stand exactly at the same place, only approximately. It is this approximation we aim at, not the accurate correspondence. Time plots against framing anyway. As it elapses a new lamppost, or a horrible chandelier emerges to obstruct the view.

These pairs of photographs are astonishing. We realise that our perspective about the city has changed. And then, it is not two cities that we see, but a thousand. Thousands. It only takes an eye, and a person who climbs on top of a wagon, or the milkman's van.

We are truly fortunate with Lugo.

Péter Esterházy

Képek | Plates

Klösz György - Lugosi Lugo László

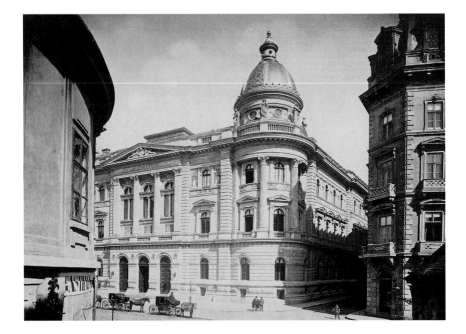

I Az Egyetemi Könyvtár
 University Library

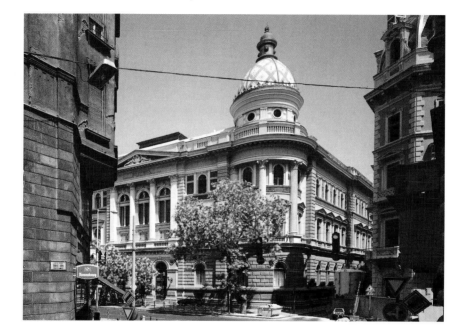

Budapest | 2000

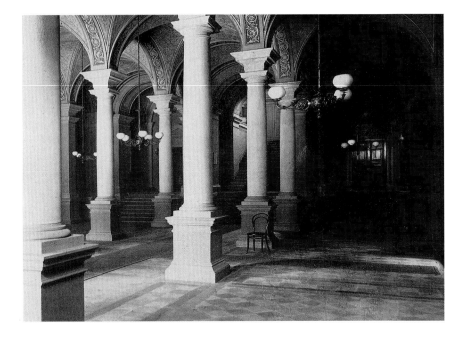

2 AZ EGYETEMI KÖNYVTÁR ELŐCSARNOKA
VESTIBULE OF THE UNIVERSITY LIBRARY

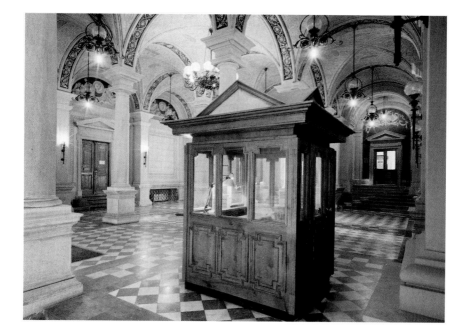

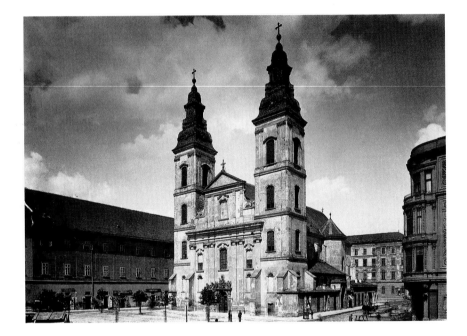

3

A Belvárosi plébániatemplom

Inner City Parish Church

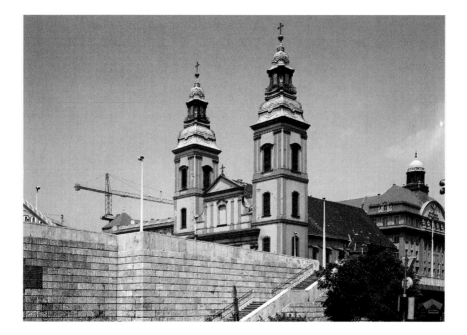

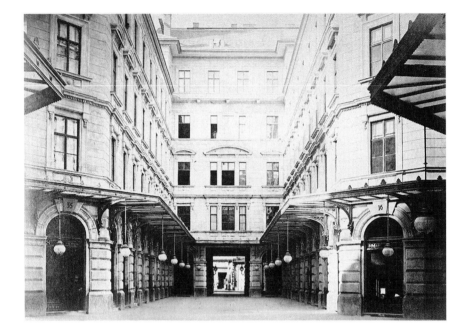

4

A Ferenciek bazárának udvara

Courtyard of the 'Ferenciek bazára' building

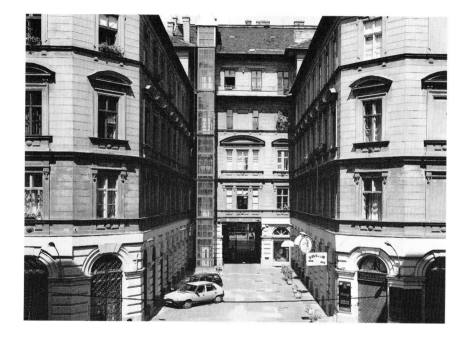

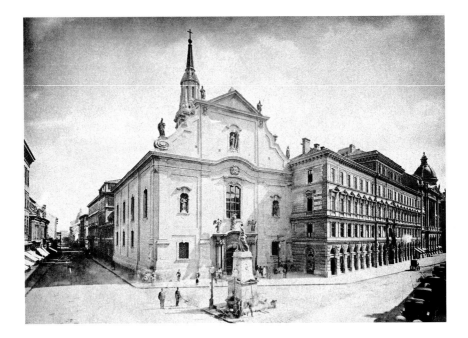

5 A pesti ferences templom
The Franciscan Church in Pest

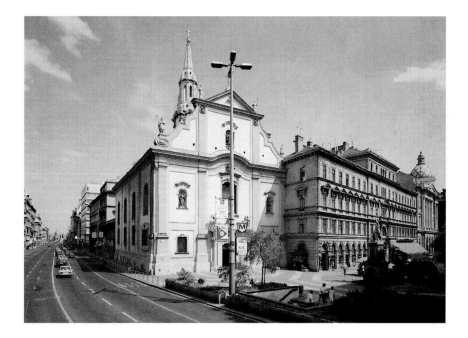

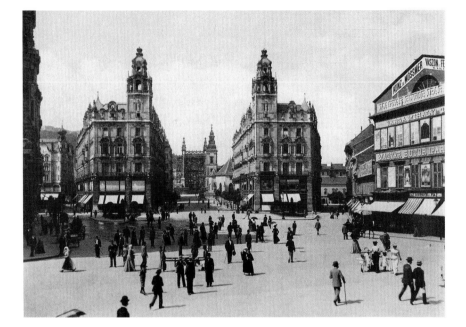

6 A Klotild-paloták
Klotild Palaces

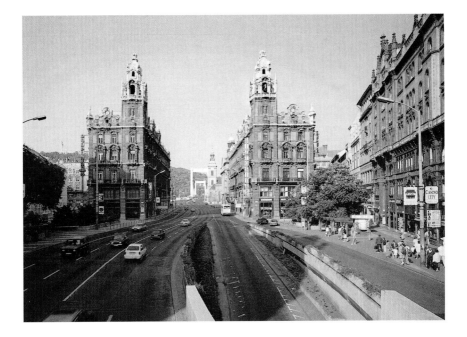

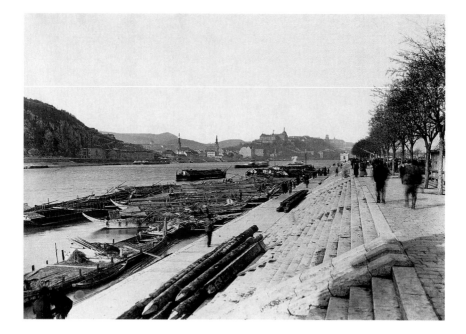

7

A Ferenc József, ma Belgrád rakpart
Ferenc József, today Belgrád Embankment

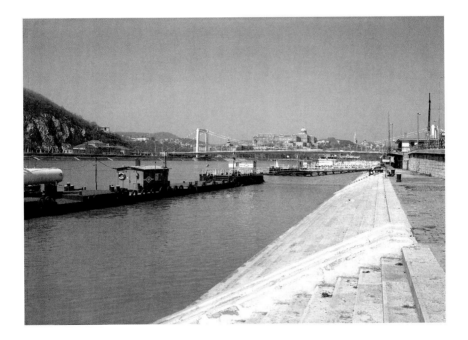

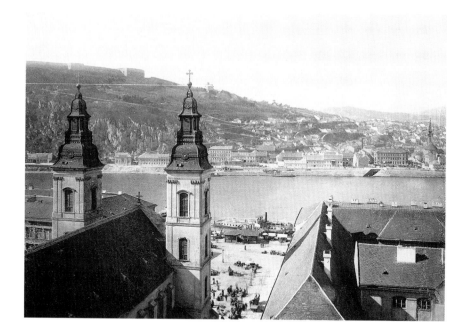

8 A Gellérthegy és a Tabán a Városháza tornyából

Gellért Hill and the Tabán from the Town Hall tower

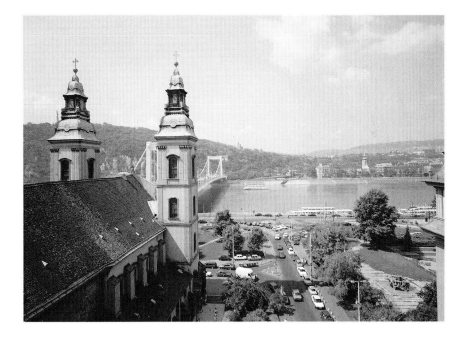

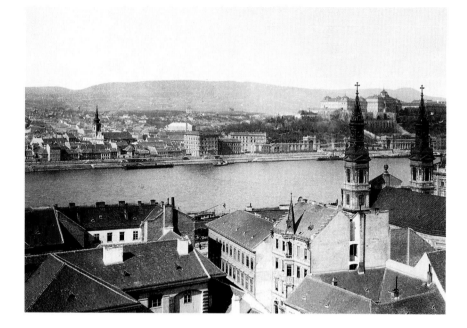

9 A Tabán és a Várhegy a Városháza tornyából
The Tabán and Castle Hill from the Town Hall tower

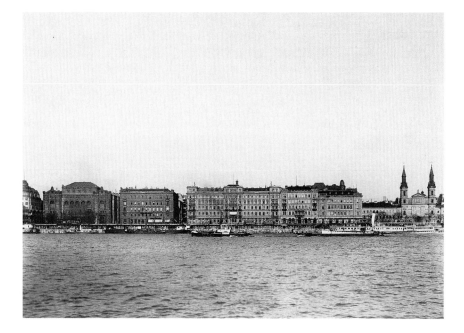

10 A pesti Duna-part
The Pest riverfront

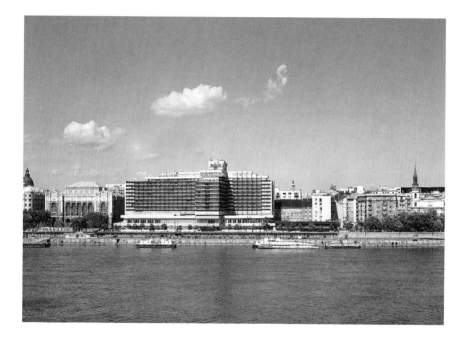

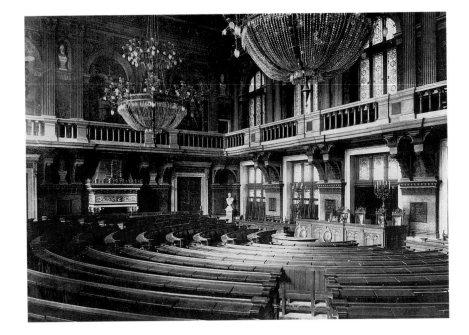

II Az Új Városháza tanácsterme
New Town Hall, Council Chamber

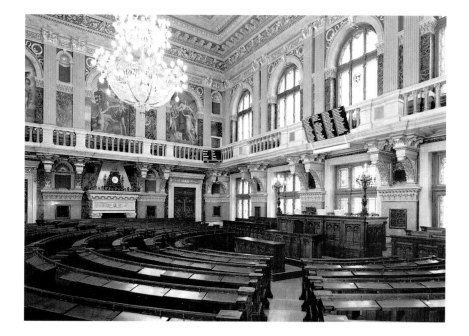

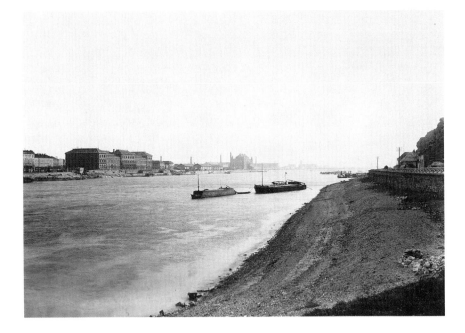

12

A régi Fővámház, ma Közgazdaságtudományi Egyetem
The Old Custom House, today the University of Economics

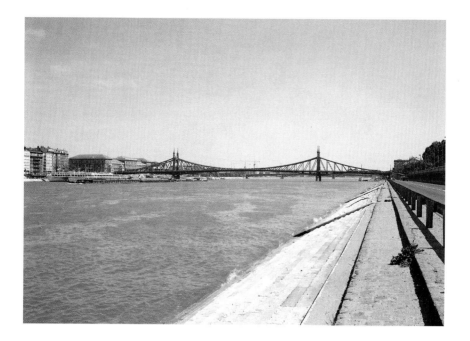

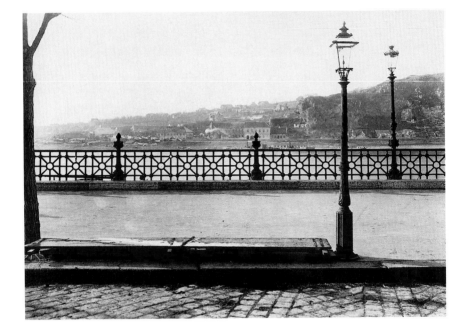

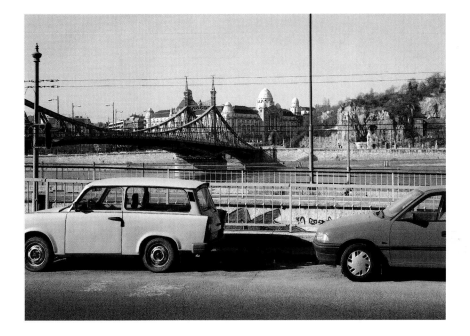

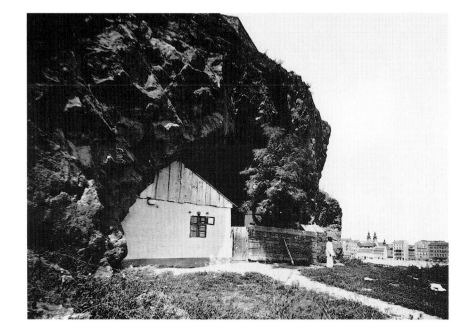

14

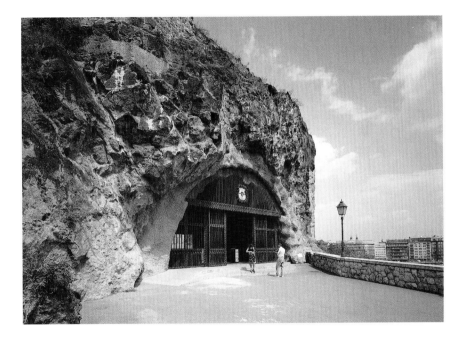

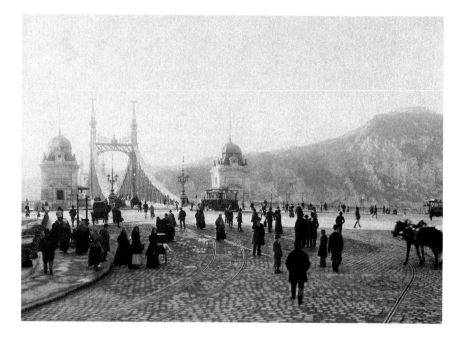

15 A Fővám tér
Fővám Square

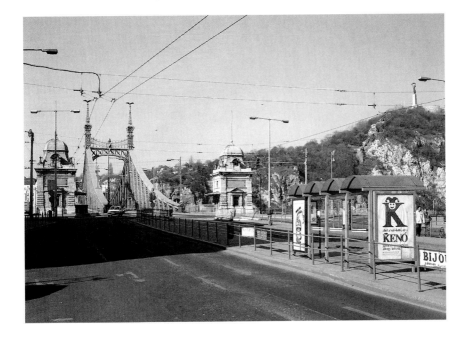

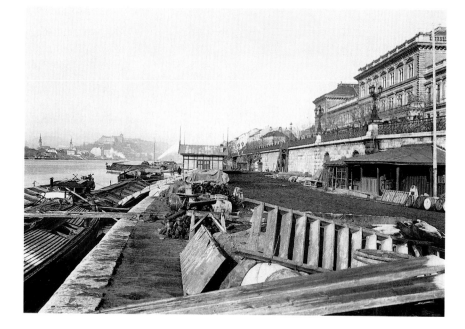

16 A Vámház rakpart
Vámház Embankment

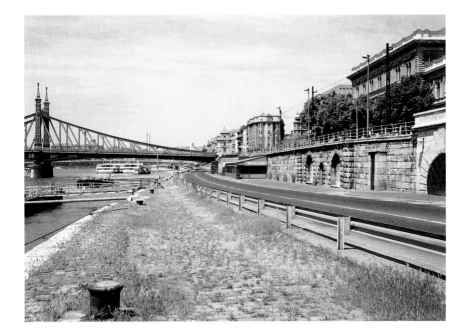

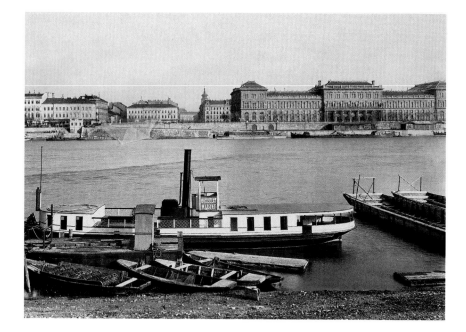

17 A Vámház rakpart
 Vámház Embankment

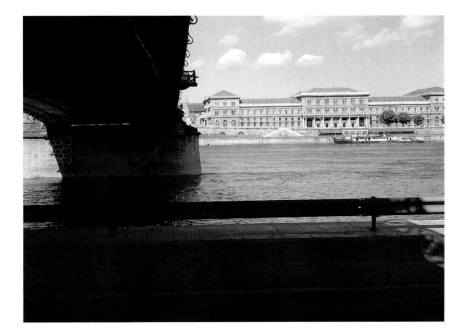

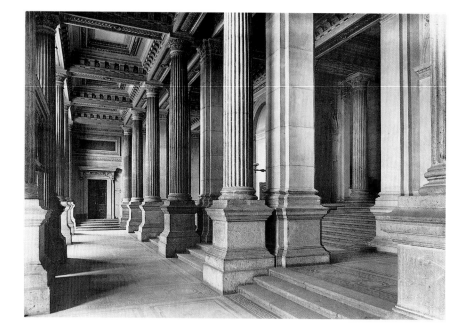

18 A Fővámház előcsarnoka
 Main Custom House entrance hall

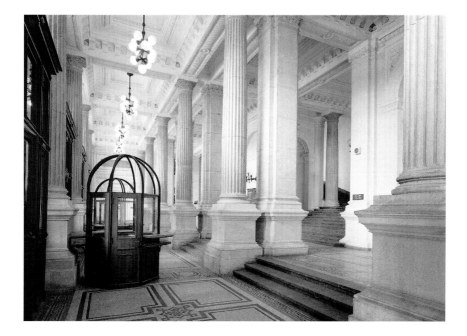

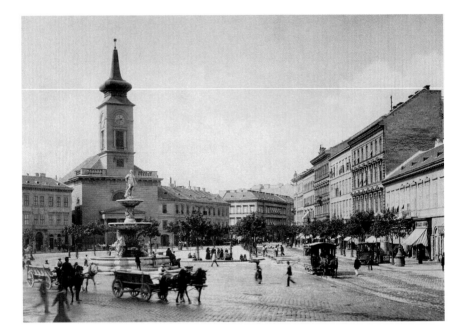

19 A Kálvin tér dél felé
 Kálvin Square to the south

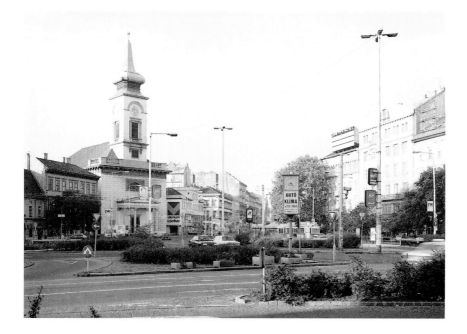

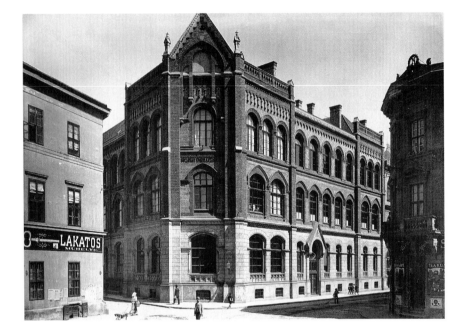

20 Iskola, Lónyai utca
School, Lónyai Street

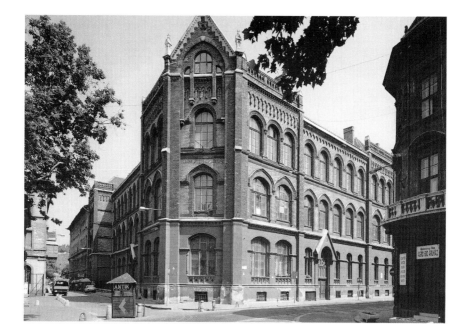

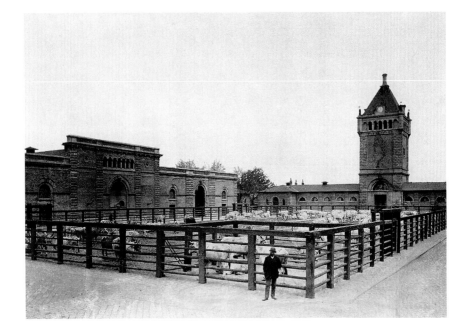

21 A Közvágóhíd
The Slaughterhouse

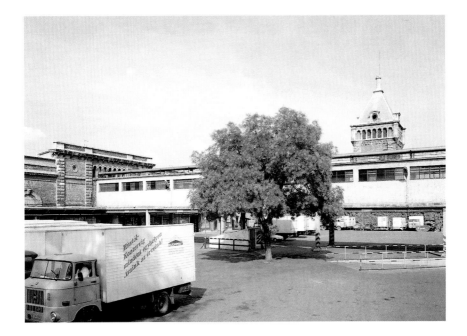

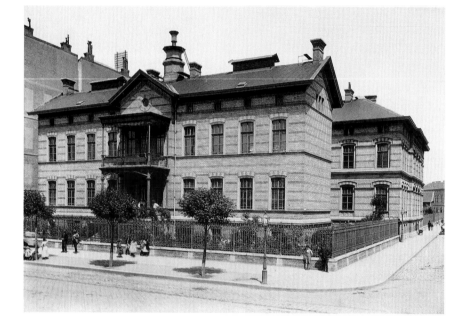

22 KLINIKA, ÜLLŐI ÚT
CLINIC, ÜLLŐI ROAD

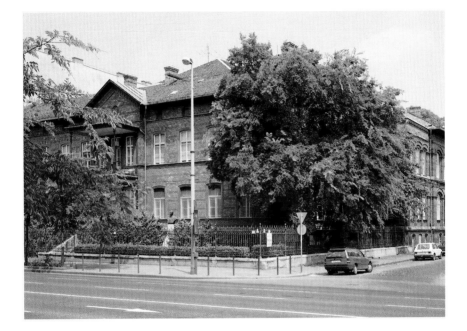

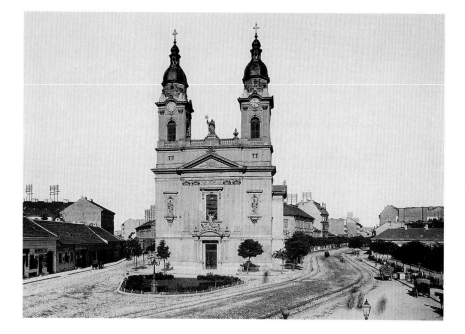

23 A Józsefvárosi templom, Horváth Mihály tér
Józsefváros Parish Church, Horváth Mihály Square

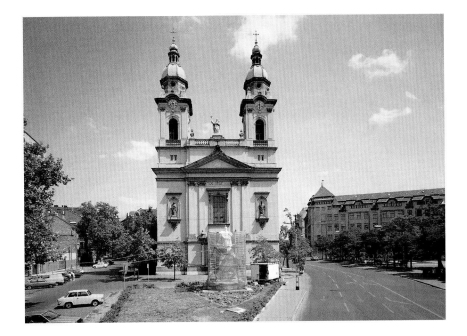

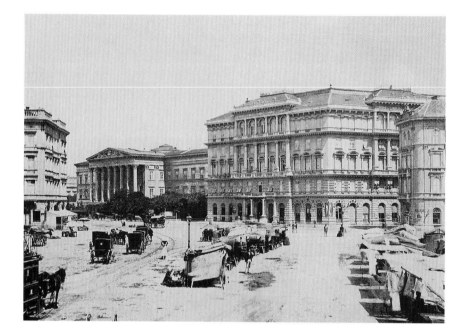

24 A Kálvin tér észak felé
KÁLVIN SQUARE TO THE NORTH

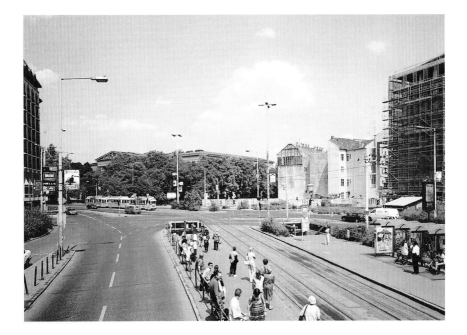

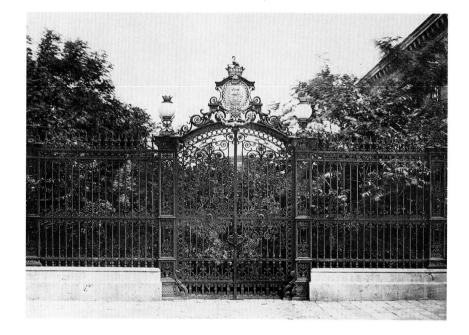

25 A Festetics-palota kapuja, Pollack Mihály tér
Gate of the Festetics Palace, Pollack Mihály Square

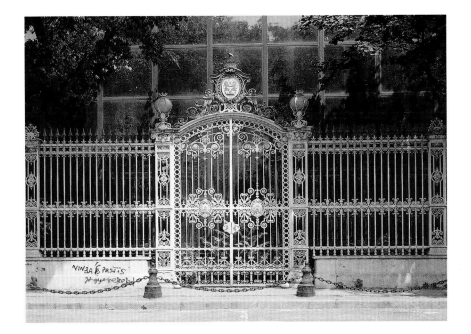

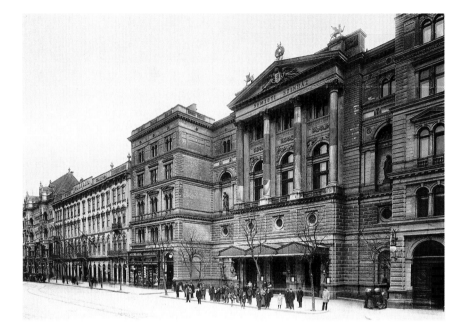

26 A Nemzeti Színház, ma East-West Business Center
The National Theatre, today East-West Business Center

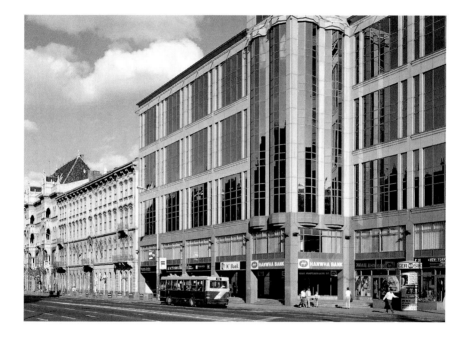

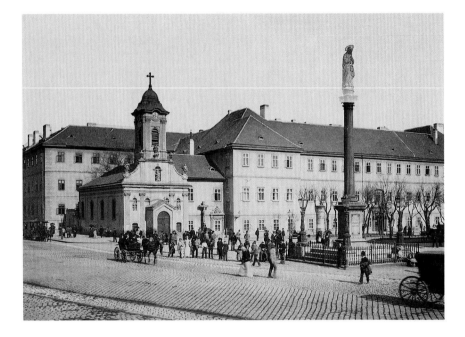

27 A RÓKUS KÓRHÁZ
RÓKUS HOSPITAL

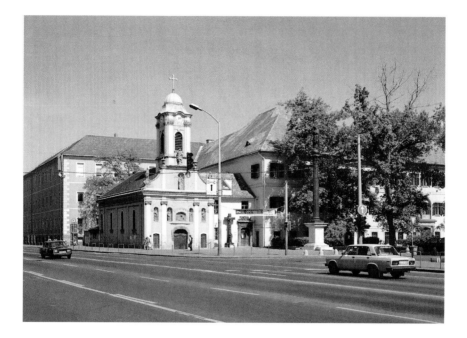

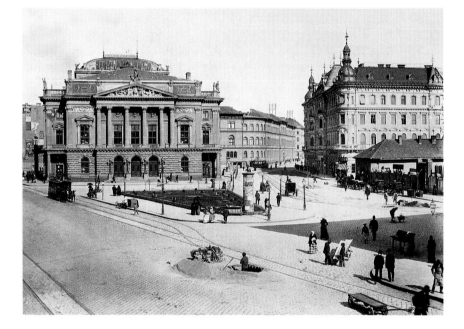

28 A Blaha Lujza tér
Blaha Lujza Square

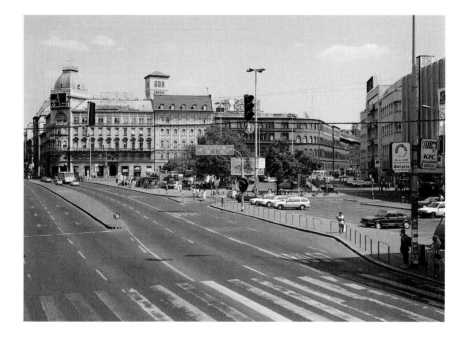

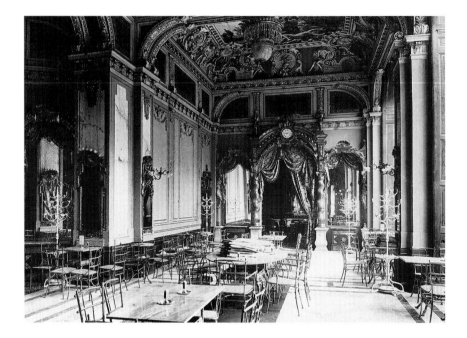

29 A New York kávéház
 Café New York

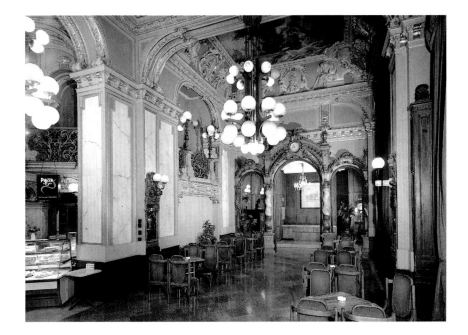

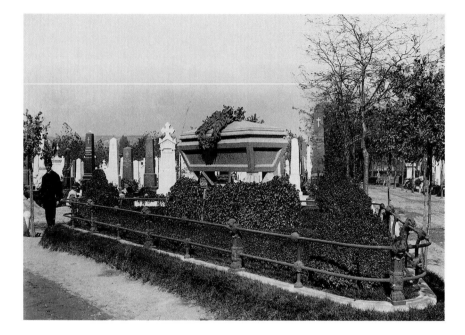

30 Arany János síremléke, Kerepesi temető
 János Arany's Tomb, Kerepesi Cemetery

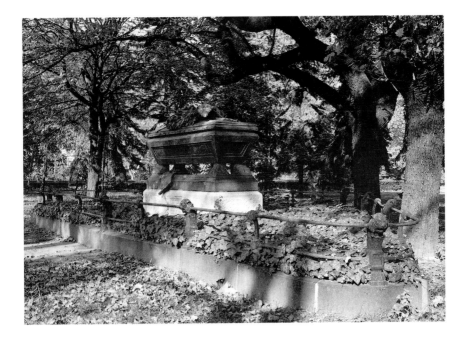

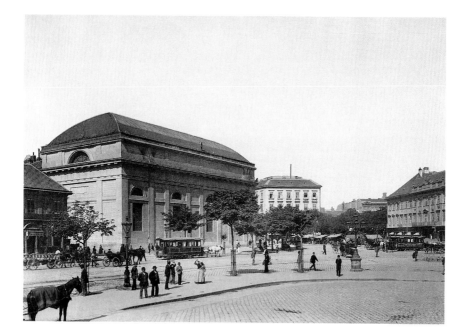

31 A Deák tér
Deák Square

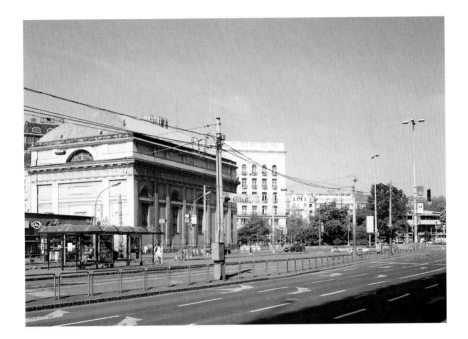

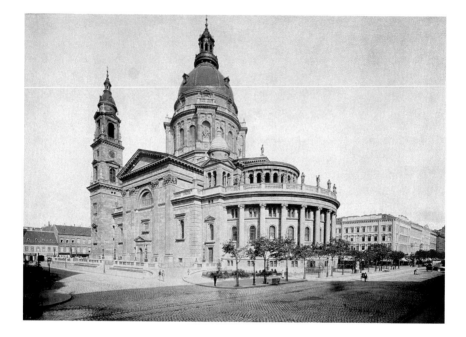

32

A Szent István-bazilika

Saint Stephen's Basilica

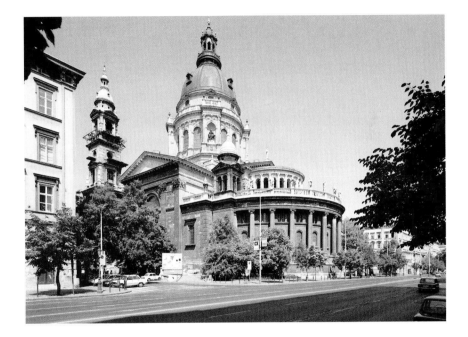

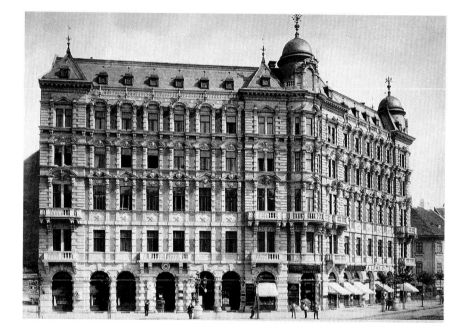

33 ANDRÁSSY ÚT 1.
 1 ANDRÁSSY AVENUE

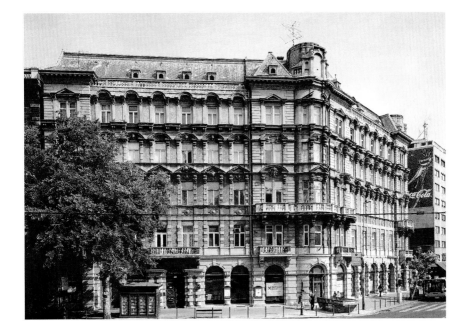

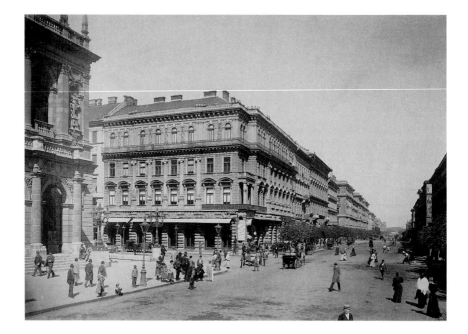

34 AZ ANDRÁSSY ÚT AZ OPERÁNÁL
ANDRÁSSY AVENUE AT THE OPERA

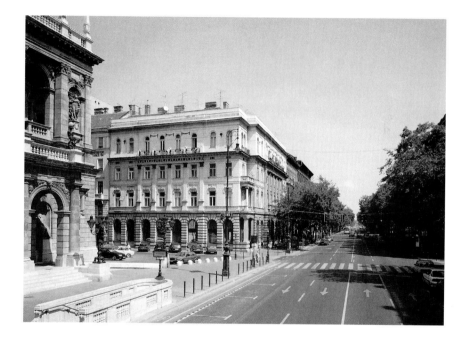

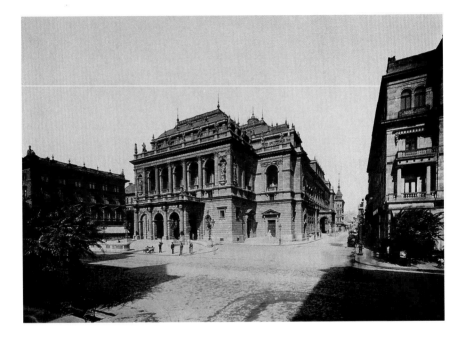

35 Az Operaház
The Opera House

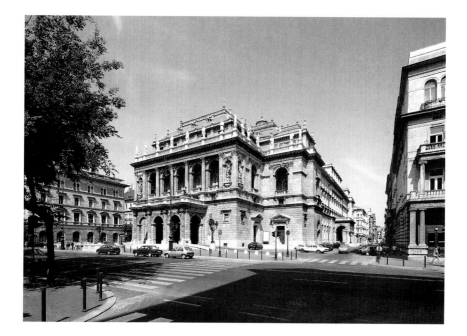

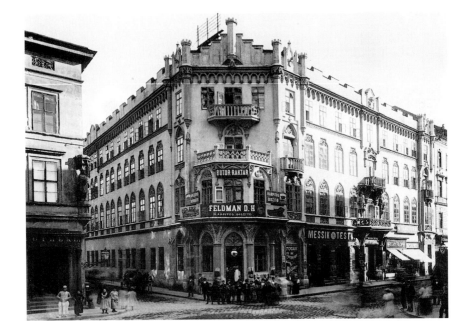

36 A Pekáry-ház, Király utca
PEKÁRY HOUSE, KIRÁLY STREET

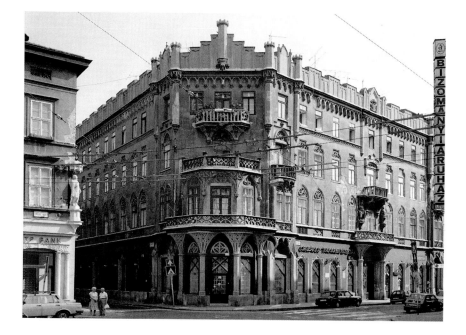

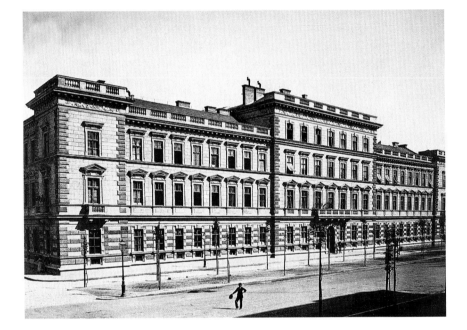

37 ANDRÁSSY ÚT 54–58.
54–58 ANDRÁSSY AVENUE

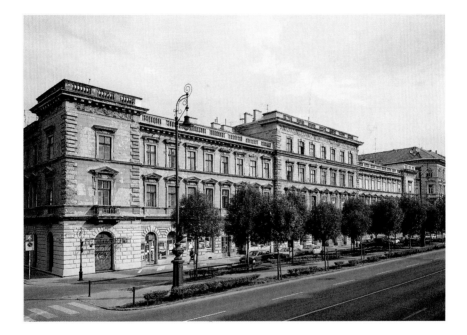

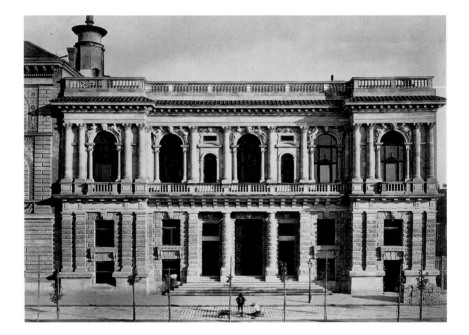

38 A régi Múcsarnok, Andrássy út 69.
THE OLD EXHIBITION HALL AT 69 ANDRÁSSY AVENUE

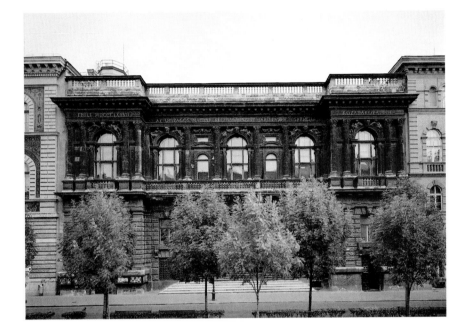

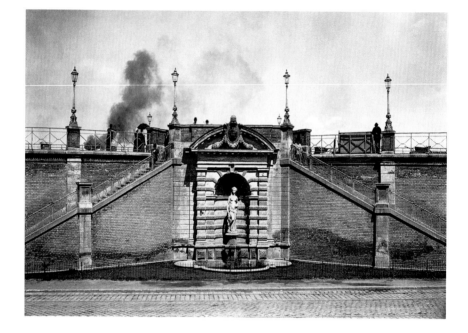

39 A Ferdinánd híd
 Ferdinánd Bridge

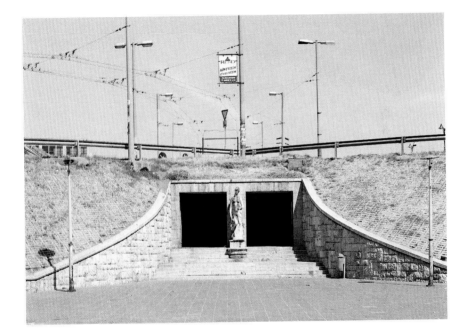

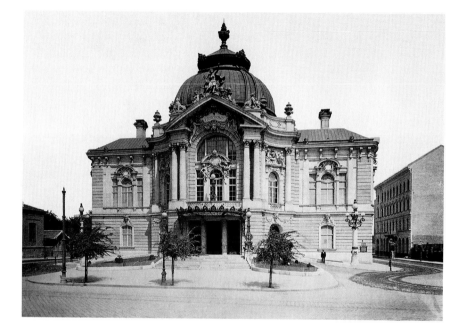

40 A VÍGSZÍNHÁZ
VÍGSZÍNHÁZ

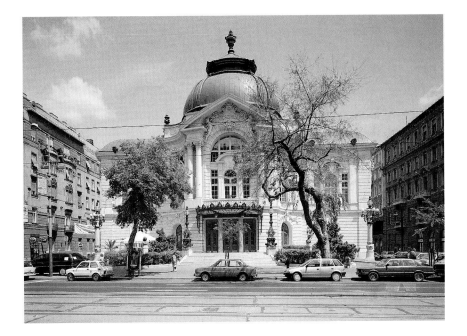

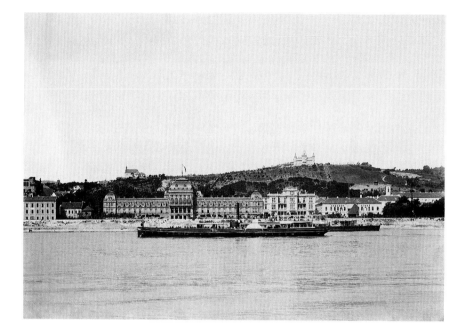

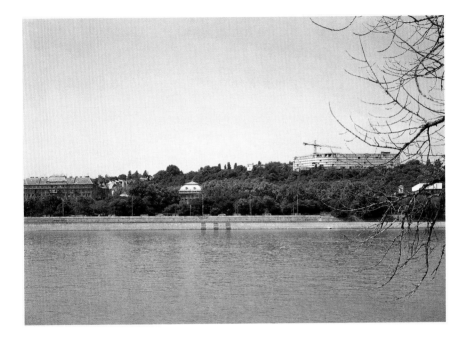

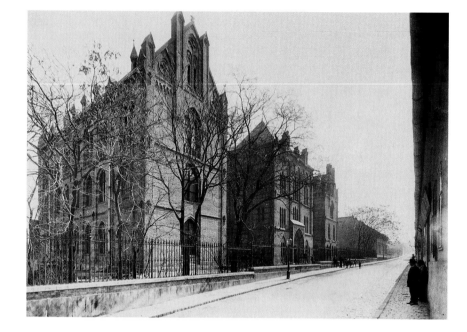

42 A TOLDY GIMNÁZIUM
TOLDY GRAMMAR SCHOOL

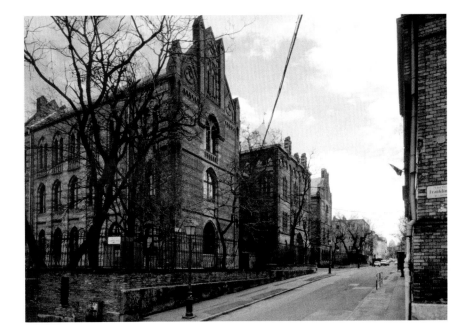

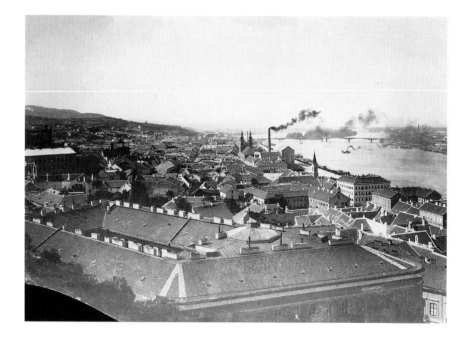

43 A VÍZIVÁROS
VÍZIVÁROS

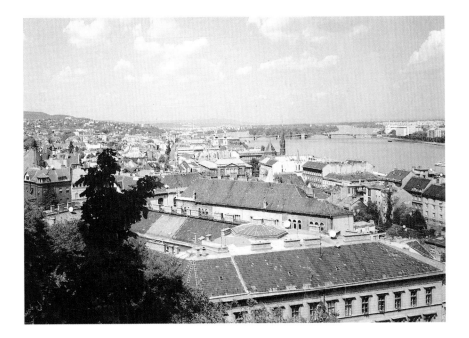

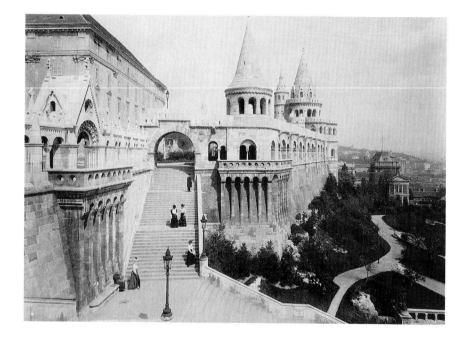

44 A HALÁSZBÁSTYA
FISHERMEN'S BASTION

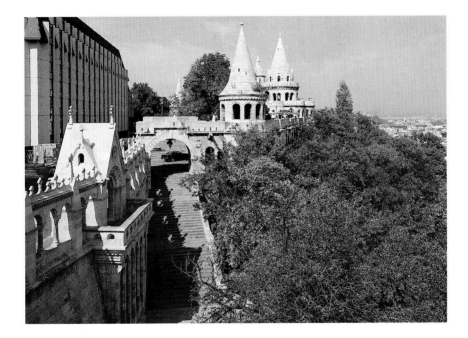

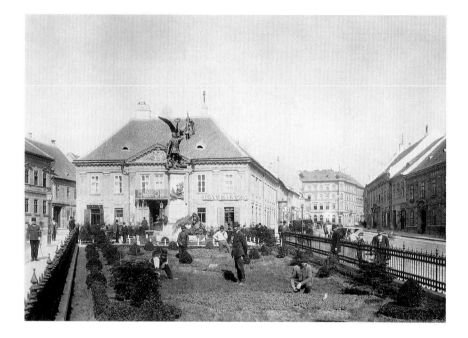

45 A Dísz tér a Várban
 Dísz Square on Castle Hill

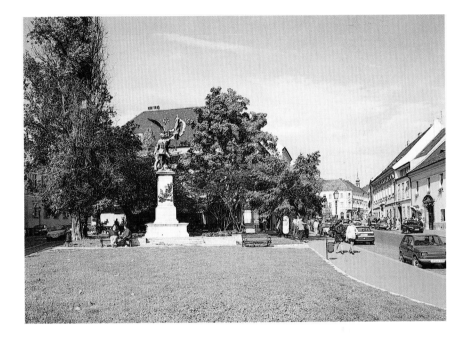

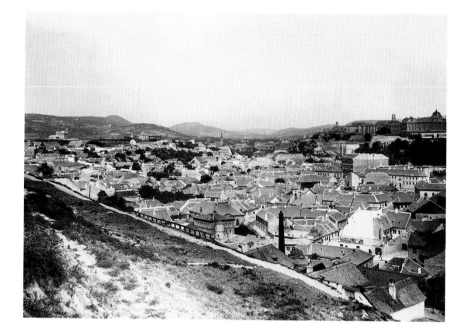

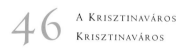

46 A Krisztinaváros
Krisztinaváros

47 A VÁRKERT RAKPART
VÁRKERT EMBANKMENT

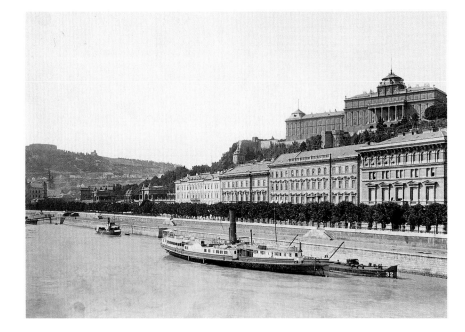

48 A BUDAI RAKPART
THE BUDA RIVERFRONT

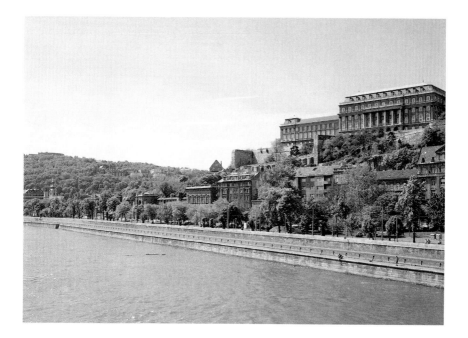

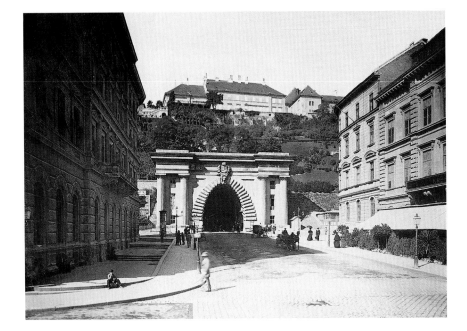

49 Az Alagút
The Tunnel

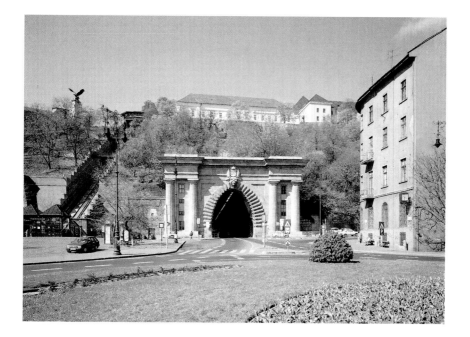

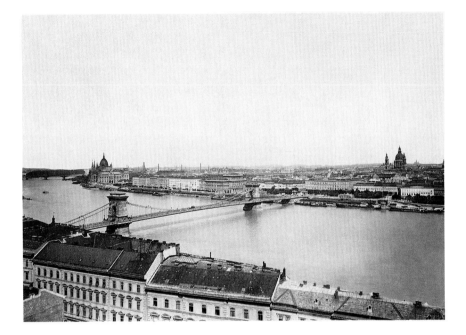

50

A Lánchíd és a Duna-part

Chain Bridge and the banks of the Danube

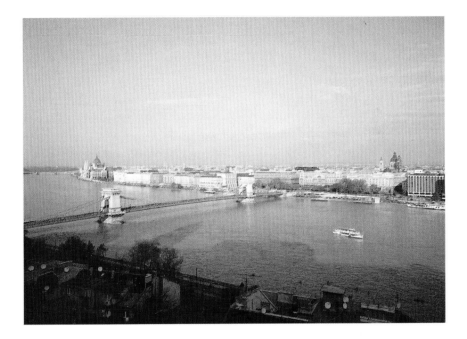

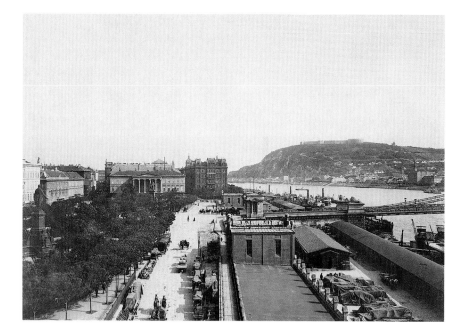

51 A Ferenc József, ma Roosevelt tér
Ferenc József, today Roosevelt Square

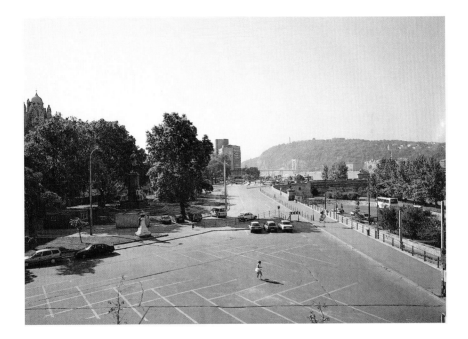

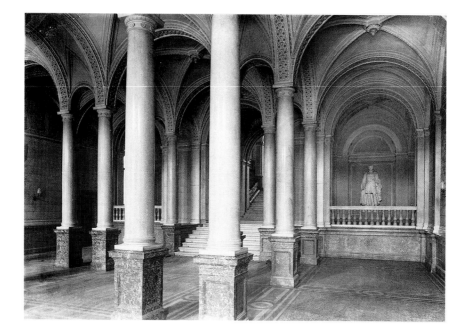

52 A Magyar Tudományos Akadémia előcsarnoka
Entrance hall of the Hungarian Academy of Sciences

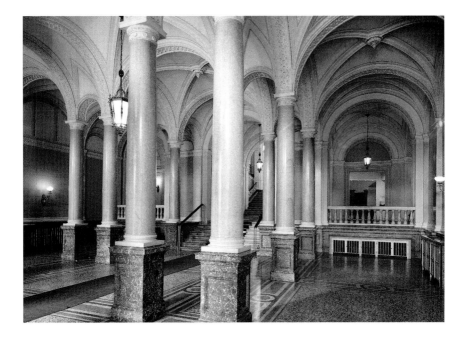

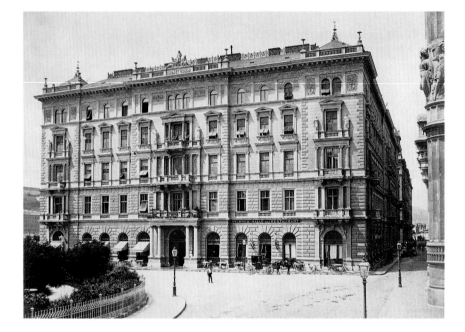

53 A Thonet-udvar a Vigadó téren
Thonet Court on Vigadó Square

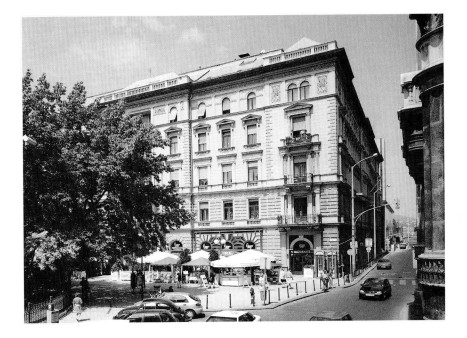

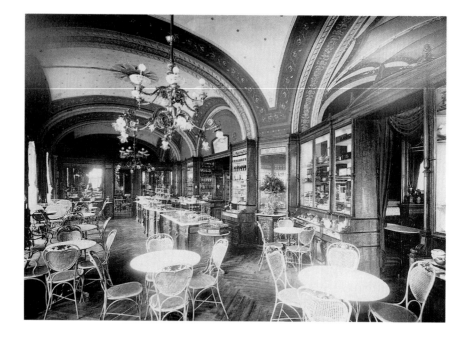

54 A Gerbeaud a Vörösmarty téren
The Gerbeaud on Vörösmarty Square

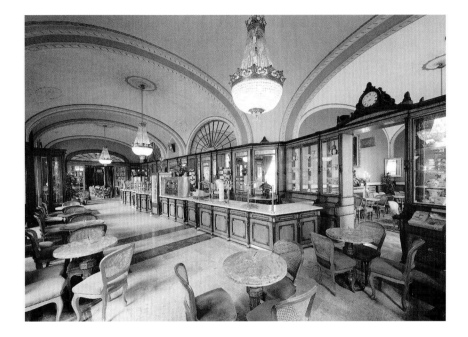

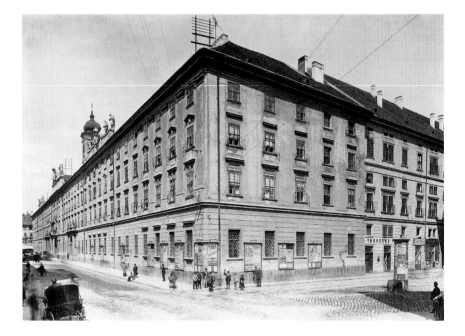

55 A Károly laktanya, ma Központi Városháza
Károly Barracks, today Central Town Hall

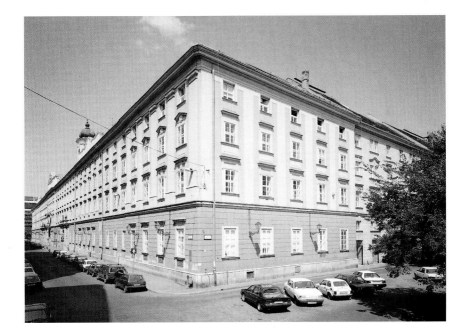

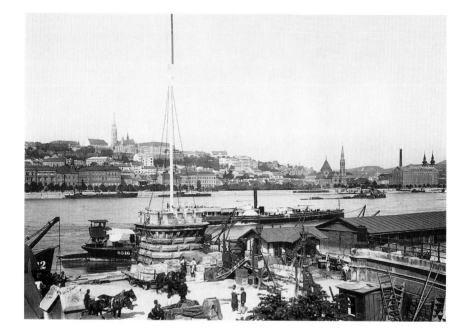

56 A Várhegy

Castle Hill

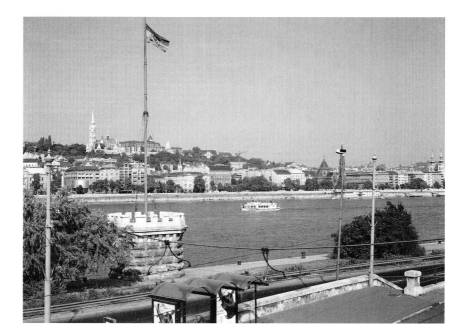

Épületek | Buildings

RITOÓK PÁL

1 Az Egyetemi Könyvtár
University Library

A Ferences-rend telkén épített Egyetemi Könyvtár a kép jobb oldalán álló Pesti Hazai Első Takarékpénztár egyenrangú társa kívánt lenni. Az épület, amely Magyarország első kizárólag könyvtár céljára emelt háza volt, 1873–75-ben épült. A homlokzaton a baglyok, a festmények és a szobrok mind a tudás palotájára utalnak. A sarokkupola és a háromszögű oromzattal lezárt főhomlokzat az épület fontosságát hangsúlyozta.

Built on a site owned by the Franciscan Order, the University Library was intended as the equal counterpart of the Pest National First Savings Bank Headquarters on the right. The building that was the first real library of the country was constructed between 1873–75. The owls, the murals and the sculptures of the façade evoke the symbols of the Palace of Sciences. The corner cupola and the main façade, closed by a pediment, emphasise the importance of the building.

2 Az Egyetemi Könyvtár előcsarnoka
Vestibule of the University Library

Az előcsarnok sok rokonságot mutat a Magyar Tudományos Akadémia palotájának előcsarnokával. Az oldalfalak félköríves mezőit Lotz Károly antik költőket és filozófusokat ábrázoló sgraffitói díszítik. A felújítás után az addig sötét, kriptaszerű előcsarnok is barátságos lett.

The Vestibule resembles the entrance hall of the Palace of the Hungarian Academy of Sciences. The blind arcades on the side walls are decorated with sgraffito paintings depicting ancient poets and philosophers. After restoration the crypt-like dark hall gained a much friendlier appearance.

3 A Belvárosi plébániatemplom
Inner City Parish Church

A templomon a magyar építészettörténet minden fontosabb korszaka nyomot hagyott. A templomhoz boltocskák tapadnak, a háttérben a régi pesti Városháza. Balra a kegyesrendiek gimnáziuma, jobbra a Torony utca sarokháza. A templom kivételével minden megváltozott. Háttérben a Piarista Gimnázium új épülete, amelyben 1953 óta az ELTE Bölcsészettudományi Kara kapott helyet.

All periods of Hungarian architecture are represented by this church. In Klösz's picture small shops surround it and the Old Pest Town Hall appears in the background. The Grammar School of the Piarists is on the left, Torony Street on the right. Everything has changed with the exception of the church. The new building in the background has been housing the Faculty of Arts of Loránd Eötvös University.

4 A Ferenciek bazárának udvara
Courtyard of the 'Ferenciek bazára' building

Ennek a bérháznak a felső két emeletén kapott helyet 1877-től Klösz György fényképészeti műterme. Képeinken az udvar végében látjuk a Klösz-műtermet hátulról. A közönséget víznyomással működő lift vitte fel a harmadik emeletre. Mára eltűntek a vas-üveg előtetők és a régi lámpák, megjelent a modern lift otromba tornya.

From 1877 the photo studio of György Klösz was located on the two top floors of this building. The photographs show the back of the studio at the far end of the courtyard. Visitors were taken to the third floor by a lift functioning by water pressure. Today the iron-glass canopies and the old lamps have disappeared. Instead, we see the ugly tower housing the modern elevator.

5 A pesti ferences templom
The Franciscan Church in Pest

A Ferenc-rendi szerzetesek pesti temploma barokk stílusban épült. Előtte áll a Nereidák kútja. A Hatvani (mai Kossuth Lajos) utca még keskeny, 1897-től kezdték kiszélesíteni. A templom mögötti ház tetején látszik Klösz György műterme. A templomot a Ferenciek bazára öleli körül, jobbra, a háttérben az Egyetemi Könyvtár.

The Church of the Franciscans in Pest was built in Baroque style. The Well of the Nereids stands in front. In the photograph Hatvani (today Kossuth Lajos) Street is still narrow, its widening was begun only in 1897. The studio of György Klösz can be seen on the top of the house behind the church. The church is surrounded by the Ferenciek bazára, and the University Library stands in the background on the right.

6 A Klotild-paloták (Erdélyi Mór felvétele)
Klotild Palaces (photo by Mór Erdélyi)

A 19. század végén emelt, Klotild Habsburg hercegnőről elnevezett ikerpaloták és a Királyi bérpalota tulajdonosa az ország első háziura, maga Ferenc József volt. A kép az Erzsébet hidat (1897–1903) még építés közben mutatja, tehát 1900 táján járunk. A mai Párizsi udvar helyén még a Brudern báró-féle klasszicista passzázs áll.

The twin palaces named after Klotild, a Habsburg princess, and the Royal Apartment House owned by Franz Joseph himself, were erected in the late 19th century. The photograph shows Elisabeth Bridge under construction around 1900. The Neo-Classical passage of Baron Brudern on the right stands in the place of today's Párizsi Court.

7

A Ferenc József, ma Belgrád rakpart
Ferenc József, today Belgrád Embankment

A rakpart 1865–1866-ban épült ki. A kép a mai Szabadság híd pesti hídfője mellől készült. A budai oldalon a Gellérthegy sziklái, a Rudas fürdő, a tabáni római katolikus és szerb templom és a Várhegy a királyi palotával. Az uszályok helyén a dunai vízirendőrség kikötője. A háború után újjáépített Erzsébet híd keretezi az egykori királyi palotát.

The embankment was constructed in 1865–66. The rocks of Gellért Hill, the Rudas Baths, the Roman Catholic and the Serbian Church in the Tabán, as well as Castle Hill with the Royal Palace appear on the Buda side. In place of the barges the modern photograph displays the wharf of the Danube Water Police. Elisabeth Bridge, rebuilt after the war, frames the former Royal Palace.

8

A Gellérthegy és a Tabán a Városháza tornyából
Gellért Hill and the Tabán from the Town Hall tower

Klösz még a régi Városháza tornyának 1900-as bontása előtt készítette a képet. A Belvárosi plébániatemplom és a piarista rendház tetején túl, a Duna túlpartján a Gellérthegy kopár lejtői és a Tabán kis házai látszanak. A piaristák új, hatalmas gimnáziuma a régi Városháza és az attól északra fekvő tér, valamint a régi rendház egy része helyén épült fel. A Tabán nagy részét az 1930-as években elbontották.

Klösz took the photograph before the demolition of the Old Town Hall tower in 1900. Behind the towers of the Inner City Parish Church the bare slopes of Gellért Hill and the small houses of the Tabán appear on the other side of the Danube. The huge new building of the Piarist Grammar School was erected on the site of the Old Town Hall, occupying also a part of the site of the old Piarist monastery. Most of the buildings in the Tabán were pulled down in the 1930s.

9 A Tabán és a Várhegy a Városháza tornyából
The Tabán and Castle Hill from the Town Hall tower

Balra a piaristák régi rendháza, jobbra a Kötő (ma Pesti Barnabás) és a Galamb utca. A görögkeleti templom késő barokk stílusú. A túlparton a Szent Katalin-templom, a Várbazár és a királyi palota. Az előtérben tetőterasz és fényreklámok. A görögkeleti templom déli tornya megsemmisült. A háttérben a megtizedelődött Tabán, a beépült budai hegyek és a Budavári palota.

The old Piarist monastery is on the left, Kötő (today Pesti Barnabás) Street on the right. The Greek Orthodox Church is of late Baroque style. On the other side of the river there is Saint Catherine's Church, Várbazár and the Royal Palace. The south tower of the Greek Orthodox Church was destroyed during the Second World War. In the background we can see the Tabán, the Buda hills and the Royal Palace of Buda Castle.

10 A pesti Duna-part
The Pest riverfront

A rakpart 1866-ban készült el. A híresen egységes klasszicista Duna-parti ház-sort négyemeletes paloták takarták el. A korábbi állapotot a Petőfi téri görögkeleti templom két oldalán álló házak érzékeltetik. A görögkeleti templom sérült déli tornyát nem építették vissza. A hatalmas új épület az egykori Duna Intercontinental, ma Mariott Szálló.

The embankment was completed by 1866. The typically uniform Neo-Classical buildings were concealed behind five-storey mansions. The old view is recalled by the buildings on both sides of the Greek Orthodox Church. The damaged south tower of the church has not been reconstructed. The new building on the other side is the Marriott Hotel.

11 Az Új Városháza tanácsterme
NEW TOWN HALL, COUNCIL CHAMBER

A főváros a 19. század második felére jócskán kinőtte a 18. századi eredetű, régi Városházát. Az egykori Lipót (mai Váci) utcában emelt neoreneszánsz stílusú palota két fő látványossága az öntöttvas szerkezetű neogótikus főlépcsőház és a tanácsterem. A főváros képviselőtestülete ma is itt, a Lotz Károly falképeivel díszített teremben tartja üléseit.

By the second half of the 19th century the capital outgrew the Old City Hall. The two most spectacular features of the Neo-Renaissance palace in the former Lipót (now Váci) Street are the cast-iron Neo-Gothic stairway, and the Council Chamber. The deputies of the capital still hold their meetings in this Council Chamber, decorated with the mural paintings of Károly Lotz.

12 A régi Fővámház, ma Közgazdaságtudományi Egyetem
THE OLD CUSTOM HOUSE, TODAY THE UNIVERSITY OF ECONOMICS

A főváros a 19. században az ország kereskedelmi központja volt. A pesti oldalon egymás mellé telepített Fővámház (1870–1874), a Közraktárak és a gabonaraktározásra, illetve átrakásra épített egykori Elevátor összefüggő rendszert alkotott. A budai oldalon még kezdetleges formájú a rakpart.

In the 19th century the capital was the centre of commerce. On the Pest riverfront the buildings of the Main Custom House (1870–1874), the Warehouses and the former Elevator, serving as a granary, formed a linked unit. On the Buda side the embankment is still very basic.

13 A Gellért fürdő
Gellért Baths

A Sáros fürdőt már a középkortól használták. A 19. század folyamán egyre bővült a források fölé emelt épület. A főváros a mai Szabadság híd megépítésekor (1894–1896) határozta el a kupolákkal díszített Gellért Szálló és Gyógyfürdő (1909–1918) megépítését. A villamos alagútjának egyik bejárata az előtérben parkoló autók mögött látható.

Sáros fürdő, Mud Baths have been used here since the Middle Ages. The building above the springs was continuously extended in the 19th century. In 1894–96 it was decided to construct the Gellért Thermal Baths and the Hotel (1909–1918), a striking building enhanced with cupolas. In the foreground an entrance to the tramway underpass is seen behind the parked cars.

14 Barlang a Gellérthegy oldalában
Gellért Hill cave

A 19. században barlanglakások töltötték ki a Gellérthegy délkeleti nyúlványában tátongó óriási sziklaüreget, a mai sziklakápolna helyét. A jobb oldalon kiemelkedik az Egyetemi templom két tornya. 1900 körül eltűntek a szegényes lakások. A kápolnát 1925–1926-ban alakították ki. 1951-ben elpusztították, az üreget befalazták. 1992-ben nyitották meg újból.

In the 19th century people lived in the huge caves on the south-eastern slope of Gellért Hill. Today there is a church here. The twin towers of the University Church can be seen on the right in the background. The poor cave homes disappeared about 1900. The church was fasioned in 1925–1926. In 1951 it was destroyed and the rock-cavity was walled up. In 1992 it was re-opened.

15
A Fővám tér
Fővám Square

Az előtérben emberek nyüzsögnek, közel van a Központi vásárcsarnok. A háttérben balra a Szabadság híd pesti hídfője a ma is meglévő vámszedőházakkal. A háttérben jobbra a Gellérthegy, tetején a Citadella. Azért emelték a már építése idején is korszerűtlen erődítményt, hogy az 1848–49-es szabadságharc után ellenőrizni lehessen a rebellis várost.

People bustling in the foreground, the Central Market Hall is nearby. On the left we see the end of Szabadság Bridge with the toll-houses. Gellért Hill with the Citadel on top appears in the background. The fortress, outdated even in its own time, was built to control the rebellious city following Hungary's 1848–49 War of Liberation.

16
A Vámház rakpart
Vámház Embankment

A Fővámház elhelyezésekor fontos szempont volt, hogy a vámárut a hajókról is könnyen az épületbe lehessen vinni. Ezért az alsó rakpartról alagút vezetett az épület pincéjébe. Megépült a Ferenc József, ma Szabadság híd (1894–1896). Az egy-két emeletes házak helyére négy-öt emeletesek épültek a Fővám tértől északra. A távolban a tabáni templomok tornyai, valamint a Várhegy.

Easy transfer of goods from the Danube into the building was a basic element regarding the location of the Main Custom House. For this purpose a tunnel was constructed, leading from the riverbank to the cellar of the building. Ferenc József, today Szabadság Bridge was built in 1894–1896. The two- and three-storey houses to the north from Fővám Square were later replaced by five- and six-storey buildings. In the distance one can see the towers of the churches of the Tabán as well as Castle Hill.

17 A Vámház rakpart
Vámház Embankment

A kép előterében a rendezetlen budai Duna-part. A pesti oldalon balról a Ferenc József rakpart házai, középen a Fővám tér, a Vámház körút végében a Kálvin téri református templom tornya, jobbra a Fővámház húzódik. A Ferenc József, majd Szabadság híd beárnyékolja a kép bal oldalát. Jobbra az egykori Fővámház épületében működő Közgazdaságtudományi Egyetem.

The Buda riverbank is still unregulated. On the Pest side from the left: Ferenc József Embankment, Fővám Square and the tower of the Calvinist Church in Kálvin Square in the distance. The Main Custom House stretches on the right. The left side of the new view is bolcked by Szabadság Bridge. The former Main Custom House today houses the University of Economics.

18 A Fővámház előcsarnoka
Main Custom House entrance hall

A neoreneszánsz stílusú épület belső terei is lenyűgözőek. Ezek közül az egyik leglátványosabb a dunai oldalon nyíló főbejárat oszlopokkal és erőteljes menynyezeti gerendákkal tagolt előcsarnoka. A padozatot geometrikus minták díszítik. Az előcsarnokból nyílik a főlépcsőház. Az 1980-as években lezajlott teljes felújítás után portásfülkék kerültek az előcsarnokba.

The interior of this Neo-Renaissance building is fascinating. One of the most spectacular elements is the Great Entrance Hall on the Danube front, its ceiling supported by columns. The floor is decorated with geometrical patterns. The main staircase opens from the entrance hall. The building was restored in the 1980s when the receptionists' booths were placed in the hall.

19

A Kálvin tér dél felé
Kálvin Square to the south

Az előtérben a Danubius-kút, amelyet a Pesti Hazai Első Takarékpénztár állíttatott fel saját költségén. A református templomot 1816-ban kezdték építeni, a 19. század folyamán többször bővítették. A tér a templomról kapta a nevét 1874-ben. A tér északnyugati oldalán több ház kicserélődött a 20. század elején. A Danubius-kút súlyosan megsérült Budapest ostromakor.

The Danubius Fountain, which was built at the expense of the Pest National First Savings Bank, is in the foreground. The Calvinist Church was started in 1816 and was extended several times during the 19th century. The square got its name from the church in 1874. A number of buildings on the north-west side were replaced at the beginning of the 20th century. The Danubius Fountain was badly damaged during the siege of Budapest.

20

Iskola, Lónyai utca
School, Lónyai Street

A sarkon álló vöröstéglás épület a fővárosi középfokú művészképzés legfontosabb intézménye volt – Iparrajziskola néven. Ma a Képző- és Iparművészeti Szakközépiskola működik benne. A balra látható klasszicista épületben kapott helyet a későbbi Kálvin téri áruház, ma üzletközpont.

This red-brick building used to be the most important artist-training institution at secondary school level. Today it still houses the Secondary School of Fine and Applied Arts. The former Department Store in Kálvin Square, today a shopping centre, is located in the Neo-Classical building on the left.

21 A Közvágóhíd
The Slaughterhouse

1872-ben készült el a Soroksári úton. A szimmetrikus elrendezésű telep közepén terül el a marhaakol és az úsztató. Ettől jobbra és balra áll egy-egy vágóépület. A próba-vágóhíd középrészén magasodik a víztorony. A telep közepéről eltűnt az akol és az úsztató, helyén hússzállító teherautók várakoznak. A két vágóépületet lábakon álló fedett folyosó hídja köti össze.

The Slaughterhouse was opened in 1872 on Soroksári Road. In the middle of the symmetrically arranged plant there was a cattle pen and a pond with slaughterhouses on both sides. A water tower is soaring in the middle. The cattle pen and the pond have been replaced by lorries waiting to be loaded. A roofed corridor on pillars connects the two buildings of the slaughterhouse.

22 Klinika, Üllői út
Clinic, Üllői Road

Elődjét Schöpf-Merei Ágoston alapította 1839-ben. 1849-ben id. Bókay János lett a vezetője. Az ő kezdeményezésére közadakozásból épült fel 1883-ban. Ma a Semmelweis Orvostudományi Egyetem I. sz. Gyermekklinikája működik benne.

The old clinic was founded by Ágoston Schöpf-Merei in 1839 and János Bókay became the director in 1849. Construction of the building was funded by public contributions in 1883. Today No. 1 Children's Hospital of Semmelweis Medical University occupies the building.

23 A Józsefvárosi templom, Horváth Mihály tér
Józsefváros Parish Church, Horváth Mihály Square

A 18. századi Pest legkorábban kifejlődött külvárosának főtere. Erre halad az egykori városi kálváriához és Kőbányára vezető út, a Stáció, később Baross utca. A Józsefváros fejlődése a 19. század folyamán lelassult, ezért látunk a képen sok földszintes házat. A mai kép hátterében jobbra a Fazekas Mihály Gyakorló Gimnázium látható.

This used to be the main square of the fastest developing suburb of Pest in the 18th century. The road leading to the former town Calvary and to Kőbánya ran here. The development of Józsefváros slowed down in the 19th century. Klösz's photo shows a number of single-storey buildings. In today's photograph the Fazekas Mihály Grammar School appears on the right in the background.

24 A Kálvin tér észak felé
Kálvin Square to the north

Ma már csak a Nemzeti Múzeum (1837–1846) áll. Balra a Kecskeméti utca elején álló Geist-ház látható, amelyben híres kávéház működött. A kép jobb oldalán a hatalmas épület a Pesti Hazai Első Takarékpénztár irodaháza és bérháza. Klösz képének előterében piaci ponyvák, bódék. Jobbra az üres telken ma új, csupaüveg irodaház épül.

Only the National Museum (built 1837–1846) is still standing. The Geist House, with its famous café is at the beginning of Kecskeméti Street. The enormous building on the right is the Pest National First Savings Bank. Market stalls appear in the foreground of the Klösz photograph. The site on the right is now occupied by an all-glass office building.

25

A Festetics-palota kapuja, Pollack Mihály tér
Gate of the Festetics Palace, Pollack Mihály Square

Az Ybl Miklós által tervezett főúri palota (1862–1865) egykori kertjét zárja le a gazdagon díszített kovácsoltvas munka. A rács részletterveit is Ybl készítette. Klösz képének jobb szélén a volt Esterházy-palota részlete látható. Az 1980-as évek elején új, vas-üveg homlokzatú üzemi épületet emeltek az egykori kert helyén. Ma a Magyar Rádió működik az Esterházy-palotában.

Lavishly decorated wrought-iron work closes the garden of the aristocratic palace designed by Miklós Ybl (1862–1865). The details were also created by Ybl. The right of the Klösz photo shows the roof of the Esterházy Palace. At the beginning of the1980s a steel-and-glass faced building was erected in the garden. Today Hungarian Radio is located in the former Esterházy Palace.

26

A Nemzeti Színház, ma East-West Business Center
The National Theatre, today East-West Business Center

Az ország legjelentősebb színháza 1837-ben nyílt meg a mai Rákóczi út és a Múzeum körút sarkán. 1913-ban tűzveszélyességre hivatkozva lebontották. A színháztól balra a Pannónia Szálloda ma is áll. A telket a metró építési területeként használták. Az 1991-ben épült szelíd posztmodern irodaház a túloldalon 1935-ben és 1939-ben emelt lakóházak formájára válaszol.

The most significant theatre of the country was opened in 1837 on the corner of Rákóczi Road and Múzeum Boulevard. It was demolished in 1913. On the left Pannónia Hotel is still standing. Before the construction of the Post-Modern business centre in 1991 the lot was used as the building site of the metro. The new centre's forms harmonize with the architecture of the 1930s buildings on the opposite side of the road.

27 A Rókus Kórház
Rókus Hospital

Elődjét az 1710-es nagy pestisjárvány idején kezdték építeni a városból kivezető út mentén. Az épületet többször bővítették, majd a kórház fiókintézményekkel is kiegészült. A kápolna előtt Szeplőtelen Mária öntöttvas oszlopon álló szobra látható. A kórház a 20. században több felújításon ment keresztül. A régi épület leszűkíti a forgalmas Rákóczi utat.

The first building here was begun in the 1710s, at the time of a great plague epidemic, on the road leading out of town. The building was extended several times and a number of departments were added to the hospital. An Immaculata statue stands on a cast-iron column in front of the chapel. The hospital was renovated several times during the 20th century. The old building restricts the width of the busy Rákóczi Road.

28 A Blaha Lujza tér
Blaha Lujza Square

Klösz képén még látható az 1875-ben épült egykori Népszínház. 1908-ban a régi Nemzeti Színház bezárása miatt a társulat ide, az akkor üresen álló épületbe költözött. Az épületet 1965-ben a metróépítésre hivatkozva felrobbantották. Jobbra hátul már áll az egykori Technológiai Iparmúzeum. A Nemzeti Szálloda mögül a Népszínház egykori víztornya magaslik ki.

The Klösz photograph shows the People's Theatre built in 1875. Due to the closing of the old National Theatre the company moved to this building, empty at the time, in 1908. The building was demolished in 1965 for the construction of the Budapest underground. The former Technological Industry Museum is in the background on the right. The water tower of the People's Theatre rises behind the National Hotel.

29 A New York kávéház
Café New York

A 20. század elején a főváros szellemi életének fontos színtere. A galérián volt a legjelentősebb irodalmi folyóirat, a Nyugat törzsasztala. Budapest ostromakor súlyosan megrongálódott, de 1945-ben újra megnyílt. 1947-ben átalakították, később bezárták. 1954-ben nyitották meg ismét. A csavart oszlopok, a freskók, a tükrök, a függönyök barokkos hangulatot árasztanak. A bútorzatot és a világítást többször is átalakították.

An important scene of the intellectual life of the capital at the beginning of the 20th century. The editors of the most significant literary magazine, Nyugat, were regular customers. The building was badly damaged during the siege of Budapest. It re-opened in 1945, altered in 1947, following which it was closed until 1954. Its twisted columns, frescoes, mirrors and curtains emanate a Baroque atmosphere. The furniture and lighting have changed several times.

30 Arany János síremléke, Kerepesi temető
János Arany's Tomb, Kerepesi Cemetery

A Kerepesi temető 1849-ben nyílt meg. A temető egyre inkább nemzeti pantheon-ná alakult. Ma a temető csodálatos park, másrészt számos híres politikus, művész, tudós sírja itt található.

The cemetery was opened in 1849. Today it is a National Pantheon with a wonderful park. The sepulchres of many famous politicians, artists and scientists can be found here.

31 A DEÁK TÉR
DEÁK SQUARE

A kép bal szélén a Központi Városháza Károly körúti szárnyának egy része látszik. Az evangélikus templom Pollack Mihály tervei szerint épült fel. Mellette egy klasszicista ház áll. A Deák tér északi oldalát a „Két török" ház zárja le. 1949-ben felépült a buszpályaudvar. 1963-ra elbontották a „Két török" házat is magába foglaló háztömböt.

The left edge of the photograph shows the wing of the Central Town Hall adjoining Károly Boulevard. The Lutheran Church was designed by Mihály Pollack. A town house built in Neo-Classical style stands next to it. The north side of Deák Square is enclosed by the "Two Turks" House. The bus station was built in 1949. The "Two Turks" House and the whole block were demolished by 1963.

32 A SZENT ISTVÁN-BAZILIKA
SAINT STEPHEN'S BASILICA

Sokáig épült. Hild József 1851-ben kezdte, Ybl Miklós 1867-től 1891-ig folytatta a lipótvárosi plébániatemplom építését, ezért keverednek a klasszicista és neoreneszánsz vonások. Kauser József fejezte be az építést 1905-ben. Érdemes felmenni a kupola peremén körbefutó galériára, ahonnan madártávlatból szemlélhető a város.

It took a long time to complete the Basilica. Building was started in 1851 following plans by József Hild, and later (1867–1891) was continued according to plans by Miklós Ybl. This explains the mingling of Neo-Classical and Neo-Renaissance features. József Kauser completed the building in 1905. It is worth climbing up to the gallery around the dome to get a bird's-eye view of the city.

33 ANDRÁSSY ÚT 1.
1 ANDRÁSSY AVENUE

Lang Adolf építész tervezte a mai Paulay Ede, Bajcsy-Zsilinszky út és Andrássy út által határolt telken épített bérházat. A sarokkupolákat nem építették újjá a második világháború pusztítása után.

Adolf Lang designed the building standing on the site enclosed today by Paulay Ede Street, Bajcsy-Zsilinszky Road and Andrássy Avenue. The corner cupolas were not reconstructed after the destruction of the original ones during the Second World War.

34 AZ ANDRÁSSY ÚT AZ OPERÁNÁL
ANDRÁSSY AVENUE AT THE OPERA

Ady Endre törzshelye volt a sarkon álló házban az egykori Három Holló vendéglő. Klösz képe még a millenniumi földalatti építése (1896) előtt készült, mert még nem látszik az állomás lejárója, sem a Hősök terén álló emlékmű. Elegáns dolog volt itt sétálni, de még inkább lakni. A Három Holló helyére a Goethe Intézet és az Eckermann kávéház költözött.

The former Three Ravens restaurant on the corner was frequented by the poet Endre Ady. Klösz must have taken the photograph before the construction of the underground (1896) because neither the entrance to the underground, nor the monument on Heroes' Square at the end of the avenue can be seen. It was fashionable to loiter and to live on this avenue at the time of Ady. Today the Goethe Institute and Café Eckermann have replaced the former restaurant.

35 Az Operaház
The Opera House

A Terézváros Hermina terén, Ybl Miklós tervei alapján 1875–1884 között épült fel neoreneszánsz stílusban a nagysága ellenére meghitt hangulatú épület. Homlokzatát tizenhat zeneszerző szobra díszíti. Első igazgatói között volt Gustav Mahler. Itt dolgozott vendégkarmesterként Otto Klemperer, majd később Lamberto Gardelli.

Built according to plans by Miklós Ybl in 1875–1884. In spite of its large scale the Neo-Renaissance Opera House has an intimate atmosphere. The façade is decorated with the statues of sixteen composers. Gustav Mahler was one of the first directors of the Opera. Otto Klemperer and Lamberto Gardelli worked here as guest conductors.

36 A Pekáry-ház, Király utca
Pekáry House, Király Street

A volt városi alkapitány értékes helyen, a Belvárost a Városligettel összekötő üzletutca, a Király utca egyik saroktelkén építkezett. A ház gótizáló stílusa és a homlokzatát díszítő, magyar vitézeket ábrázoló szobrok miatt sokáig szerepelt a várost bemutató ábrázolásokon. 1900 körül itt lakott Krúdy Gyula. Az épület népszerűségéhez az itt működő sörcsarnok is hozzájárult.

The former town Deputy Superintendent built his house on an expensive site, at a corner in Király Street, a shopping street which connected the Inner Town with the City Park. Due to its architectural style, borrowing elements from Gothic with the statues of Hungarian warriors, the house often represented the city. The writer Gyula Krúdy lived here around 1900. A pub in the building also contributed to its popularity.

37 ANDRÁSSY ÚT 54–58.
54–58 ANDRÁSSY AVENUE

A kor egyik divatja szerint az egy háztömbnyi hosszúságú, egységes homlokzat több lakóházat foglal magába. A hosszú épület ablakritmusát enyhén előreugró sarok- és középrésszel tette változatosabbá a tervező. A ház földszintjén jól megfér egymás mellett az éjszakai mulató és a használtruha-üzlet.

Following the trend of the age, several buildings share one façade, embracing the length of the whole block. The rhythm of the windows is articulated by projecting corner and central parts of the long façade. Today on the ground floor a second-hand clothes shop and a night club coexist peacefully.

38 A RÉGI MŰCSARNOK, ANDRÁSSY ÚT 69.
THE OLD EXHIBITION HALL AT 69 ANDRÁSSY AVENUE

Közadakozásból épült neoreneszánsz stílusban 1875–77 között. Balra az egykori Mintarajziskola. Ma mindkét épületben a Képzőművészeti Egyetem működik, a Budapest Bábszínház az alagsorban várja a gyerekeket. Klösz képén jobbra a régi Zeneakadémia épületének helye még üres építési terület.

A Neo-Renaissance building erected in 1875–77 by means of public contributions. On the left is the former Drawing School. Today both buildings house the University of Fine Arts. The Budapest Puppet Theatre entertains its young visitors in the basement. In the photograph by Klösz the site of the Old Music Academy is still unbuilt.

39
A FERDINÁND HÍD
FERDINÁND BRIDGE

Igazi nagyvárosi fotótéma. A híd 1874 óta köti össze a Váci utat a Podmaniczky utcával. A felhajtórámpák Podmaniczky utcai találkozását kút díszíti. A hidat 1940-ben átépítették. Neve a háború után Élmunkásra változott, s az is maradt évtizedeken át. Mára visszakapta régi nevét.

This is a real theme of city photography. The bridge has connected Váci Road and Podmaniczky Street since 1874. At the Podmaniczky Street end there is a fountain. The bridge was reconstructed in 1940. For several decades after the Second World War it was named "Outstanding Worker" Bridge. Today it has regained its original name.

40
A VÍGSZÍNHÁZ
VÍGSZÍNHÁZ

A Nagykörútnak ez a szakasza épült be utoljára. Ipartelepek működtek ezen a területen. A színház 1895–1896 között épült. Innen indultak a világhír felé Molnár Ferenc darabjai. 1921-ben egy amerikai vállalkozó vette meg a színházat. A második világháborúban bombatalálatot kapott épületet 1951-ben nyitották meg újra.

This section of the Grand Boulevard, in an industrial area, was the last to be completed. The theatre was built in 1895–1896. It was from here that the plays of Ferenc Molnár soared towards world fame. In 1921 an American entrepreneur bought the theatre. The building was hit by a bomb during the Second World War and was re-opened in 1951.

41

A Lukács és a Császár fürdő
Lukács and Császár Baths

Nyári napokon csak a Lukács kupolája látszik ki a lombok közül. Jobbra a Császár fürdő török alapokon épült. A két szomszédos fürdő ma is verseng a népszerűségért. Klösz képén a Rózsadombon még csak a régi kápolna és egy villa emelkedik ki. A gerincen az 1970-ben épített egykori SZOT Szálló vasbeton váza éktelenkedik.

In summer days only the cupola of the Lukács Baths emerges from the rich foliage. The Császár Baths on the right was built on Turkish foundations. The two baths still rival each other in popularity. No houses can be seen on Rózsadomb in the Klösz photo with the exception of the old church and an elegant villa. Today the reinforced concrete skeleton of a 1970 building dominates the view.

42

A Toldy Gimnázium
Toldy Grammar School

A 19. századi gótizálás egyik jellegzetes példája. Téglahomlokzata sokak számára elárulja, hogy iskola. Valaha messze kimagaslott a Víziváros házacskái közül. Mára az épület alig változott. Az iskola 1920-ban vette fel a közelben született Toldy Ferenc nevét, aki 1846-tól 1875-ben bekövetkezett haláláig vezette az Egyetemi Könyvtárat.

A fine example of 19th century Gothic Revival. The brick façade reveals to many that this is a school. Once it used to be towering high among the houses of Víziváros. The building has hardly changed. The school adopted the name of Ferenc Toldy in 1920. Toldy, who was born in this district, was director of the University Library from 1846 until his death in 1875.

43 A Víziváros
Víziváros

A Hunyadi János út felső szakaszáról készült felvétel. A későbbi Szilágyi Dezső tér északi oldalán egy malom kéménye füstölög. Mögötte a barokk Szent Anna-templom. Háttérben a Rózsadomb még alig beépített lejtői, a ferencesek temploma, távolban a józsefhegyi kálvária. A Margitsziget megnőtt a nyugati part feltöltésével, elkészült a szigeti bejáró, megépült a Parlament.

This photo was taken from the upper section of Hunyadi János Road. Behind the smoke-emitting chimney of a mill there is the Baroque St. Anna Church. In the background we see the slopes of Rózsadomb barely developed, the Franciscan Church and the Calvary on Józsefhegy. Margaret Island has been enlarged by the filling up of its west bank, an entrance bridge has been added to it, and the Parliament has been completed.

44 A Halászbástya
Fishermen's Bastion

A megújított Mátyás-templom elé Schulek Frigyes neoromán építményt helyezett. A párizsi Sacré-Coeurre emlékeztető kilátóhelytől lépcsősor vezet a Hunyadi János útra. Klösz képén balra az egykori királyi kamara, majd pénzügyminisztérium épülete. A Budapest ostromakor kiégett 18. századi épület és a szomszédos középkori domonkos kolostor maradványainak felhasználásával emelték a Hilton Szállodát.

Frigyes Schulek placed the decorative Neo-Romanesque building in front of Matthias Church. The look-out towers are reminiscent of the Sacré-Coeur in Paris. Flights of stairs lead from the towers to Hunyadi János Street. The Klösz photograph shows the former Royal Chamber, later Ministry of Finance. The ruins of the 18th century building together with the neighbouring ruins of the Dominican monastery, were used as foundations for the building of the Hilton Hotel.

45

A Dísz tér a Várban
Dísz Square on Castle Hill

A polgárvárosi rész kiszélesedő utcáját sokáig piactérként használták. A budai Honvéd szobor felállítása után védőráccsal körülvett díszkertet alakítottak ki az emlékmű előtt. Klösz képén az emlékmű mögött a Marczibányi-ház áll. A helyén ma álló épület tömegében és tetőformájában elődjét idézi.

The wide street in this civilian quarter was used as a market for many years. A decorative garden protected by metal railing was arranged in front of the Honvéd Memorial. The Klösz photograph shows the Marczibányi House behind the monument. The present day building echoes the old one in shape and roof type.

46

A Krisztinaváros
Krisztinaváros

A Gellérthegyről jó rálátás nyílik a Tabánra, a még alig beépült Naphegyre és a Krisztinavárosra. A plébániatemplom mögött már a Kis-Svábhegy és a többi budai hegy emelkedik. A kép előterében jobbra a Rác fürdő, a Várhegyen már épül a királyi palota óriási támfala. A királyi palota több évtizedes újjáépítés során nyerte el mai alakját.

A wonderful view of the Tabán, the hardly developed Naphegy and Krisztina-város from the top of Gellért Hill. Behind the Parish Church Kis-Svábhegy and other hills of Buda are emerging. In the foreground the Rác Baths is on the right. On Castle Hill the huge retaining wall of the Royal Palace is just being built. The Royal Palace took several decades of reconstruction to gain its present-day appearance.

47 A Várkert rakpart
Várkert Embankment

A jobboldalt húzódó Várbazár és a háttérben álló Várkert kioszk a királyi vár-hegy délkeleti lejtőjének méltó rendezése céljából épült. Háttérben a tabáni Szent Katalin-templom tornya és a Gellérthegy a Citadellával. A Várkert kioszk ma mulatóként éledt újra, az egyre romló állapotú bazársor újjáépítése a közeljövőben várható.

Várbazár and the Kiosk were built to create a worthy arrangement for the south-east slope of the Royal Castle Hill. The tower of Saint Catherine's Church and Gellért Hill with the Citadel appear in the background. The Várkert Kiosk has recently been revived as a casino. The structure of the Várbazár is deteriorating and its restoration is expected in the near future.

48 A budai rakpart
The Buda riverfront

A királyi palota dunai szárnyát még nem kezdték el bővíteni. A mai Lánchíd utca és Várkert rakpart között egykor főúri paloták és szállodák sorakoztak. Budapest ostromakor ezek az épületek megsérültek. Szerencsére az Ybl Miklós által tervezett Várbazár és Várkert kioszk együttese ma is áll. A királyi palota jelenlegi homlokzatát az 1950-es és 1960-as években alakították ki.

The wing of the Royal Palace on the river had not been extended. Luxury palaces and hotels line up. These buildings were damaged during the siege of Budapest. Fortunately, the Várbazár and the Várkert Kiosk by Miklós Ybl are still standing. Today's façade of the Royal Palace was created in the 1950s and 1960s.

49 Az Alagút
The Tunnel

Tervezője a skót Clark Ádám. A Lánchíddal egyidős volt az elképzelés, hogy össze kell kötni a Vízivárost a Várhegy alatt a többi budai városrésszel. Az alagutat 1853 és 1857 között fúrták a vár alá. Dór féloszlopokkal díszített keleti kapuja harmonizál a Lánchíd pilonjaival. Klösz képén a mindkét oldalon látható házak a második világháborút követő városrendezésnek estek áldozatul.

The Tunnel was designed by Scottish engineer Adam Clark. The idea of connecting Víziváros with the other districts in Buda via a tunnel under Castle Hill was as old as the Chain Bridge. The Tunnel was excavated from 1853 to 1857. Its eastern entrance, decorated with Doric half-columns, harmonises with the pillars of the Chain Bridge. The buildings seen on both sides of the Klösz photograph fell victim to city planning following the Second World War.

50 A Lánchíd és a Duna-part
Chain Bridge and the banks of the Danube

A Lánchíd gróf Széchenyi István kezdeményezésére 1839–1849 között épült W. T. Clark tervei szerint. A lipótvárosi házak közül csak a Parlament, az Akadémia és a Bazilika emelkedik ki. A háború után eltakarították a budai rakpart romos házait. A Lánchidat Budapest ostromakor felrobbantották, 1949-re újjáépítették. A pesti rakparton új szállodák épültek.

The construction of the Chain Bridge was initiated by Count István Széchenyi, and was executed according to the plans of W. T. Clark between 1839 and 1849. Only the Houses of Parliament, the Academy of Sciences and the Basilica can be discerned among the buildings of Lipótváros. The Chain Bridge was blown up during the siege of Budapest, and rebuilt by 1949. New hotels were built on the Pest riverfront.

51 A Ferenc József, ma Roosevelt tér
Ferenc József, today Roosevelt Square

Az egykori Kirakodó teret a képen balról kezdve a Nákó-ház, a Diana fürdő, a Lloyd-palota és távolabb a Stein-ház határolta. Felülnézetből láthatjuk a Duna Gőzhajózási Társaság rakodótelepét. Mára, az Akadémiát kivéve, mindegyik épület megsemmisült. Helyükre újak épültek. A villamosok alagútját a Lánchíd háború. utáni újjáépítésekor fejezték be. A téren mélygarázs készül.

The old square was once surrounded by, from left to right, the Nákó House, the Danube Baths, the Lloyd Palace and a bit further the Stein House. The landing stages of the Danube Steamship Navigation Company are seen from above. All the buildings, with the exception of the Academy of Sciences, have by today been demolished and replaced by new ones. The tram underpass was completed at the time of the reconstruction of the Chain Bridge after the Second World War. An underground parking lot is being constructed in the square.

52 A Magyar Tudományos Akadémia előcsarnoka
Entrance hall of the Hungarian Academy of Sciences

Budapest első neoreneszánsz stílusú középülete. Nagyszabású pályázat előzte meg a tervezést. Heves vita folyt az épület stílusáról. A gótika támogatói veszítettek. A berlini A. F. Stüler nyerte el a tervezés jogát. Itt kapott helyet a Könyvtár, a Kézirattár, a Keleti gyűjtemény és a Képtár.

This was the first Neo-Renaissance public building in Budapest. Its planning was preceded by a large competition. There were passionate debates concerning the style of the building. Finally the supporters of the Gothic style lost. A. F. Stüler from Berlin won the right for the design. The Library, the Manuscript Collection, the Eastern Collection and the Picture Gallery are housed here.

53 A Thonet-udvar a Vigadó téren
Thonet Court on Vigadó Square

1869-ben a bútorgyáros Thonet testvérek vették meg a drága telket. 1871-ben már lakható volt a négyemeletes bérház. A római reneszánsz építészet által ihletett formák elnyerték az akkori közvélemény tetszését. Az egykor híres Duna-parti szállodasor épületei közül csak ez a bérház élte túl Budapest ostromát és a későbbi szállodaépítkezéseket.

The Thonet brothers, furniture manufacturers, bought the expensive site in 1869. In 1871 the five-storey town house was ready to be occupied. The architectural forms, inspired by the Renaissance architecture of Rome, appealed to contemporary public taste. This is the only building that survived the siege of Budapest and the development of new hotels on this section of the riverfront.

54 A Gerbeaud a Vörösmarty téren
The Gerbeaud on Vörösmarty Square

Kugler Henrik a Pesti Magyar Kereskedelmi Bank székházának földszintjén nyitotta meg cukrászdáját 1870-ben. Gerbeaud Emil 1884-ben átvette az üzletet. A Gerbeaud cukrászati különlegességei miatt és társasági találkozóhelyként egyaránt fogalommá vált.

Henrik Kugler opened a confectioner's in 1870 on the ground floor of the Headquarters of the Pest Hungarian Commercial Bank. Emil Gerbeaud took over the business in 1884. Gerbeaud has become renowned for its fine confectionery and as a meeting place.

55

A Károly laktanya, ma Központi Városháza
Károly Barracks, today Central Town Hall

A rokkant katonák számára épített, Károly kaszárnyának is nevezett Invalidus-palota alapkövét 1716-ban rakták le. 1724–47 között épült fel a nyugati szárny. Csak két udvar készült el, de az együttes így is hatalmas méretű. A 19. században a régi pesti és az 1875-ben befejezett Új Városháza együtt is hamar szűknek bizonyult. Ezért 1894-től az Invalidus-palotába költözött a Központi Városháza.

The Palace of Invalids, also known as the Károly Barracks, had its foundation stone laid in 1716. The west wing was erected in the period between 1724–47. Only two courtyards were completed but nevertheless the complex is imposing. The 19th century Old and New Town Hall soon proved to be insufficient in space and the Central Town Hall moved to the Palace of Invalids in 1894.

56

A Várhegy
Castle Hill

A pesti oldalon rakodópart nyüzsgött, Budán többemeletes paloták sorakoztak. A háttérből kimagaslott a Mátyás-templom. Ma a zászlórúdon a főváros zászlója lobog. A Mátyás-templom mellett 1903-ra felépült a Halászbástya és 1977-re a középkori domonkos kolostor romjait is magába foglaló Hilton Szálloda. Az egykori gőzmalom helyén lakóházakat emeltek az 1930-as években.

There was a bustling wharf on the Pest riverfront and palaces were lining up in Buda. The Matthias Church is towering in the background. Nowadays the flag of the capital is fluttering on the flagstaff. Beside Matthias Church the Fishermen's Bastion, completed by 1903, and the Hilton Hotel, erected on the ruins of a Dominican monastery dating back from the Middle Ages, and finished by 1977. In the vicinity of the former steam-mill houses were built in the 1930s.

Utószó | Postscript

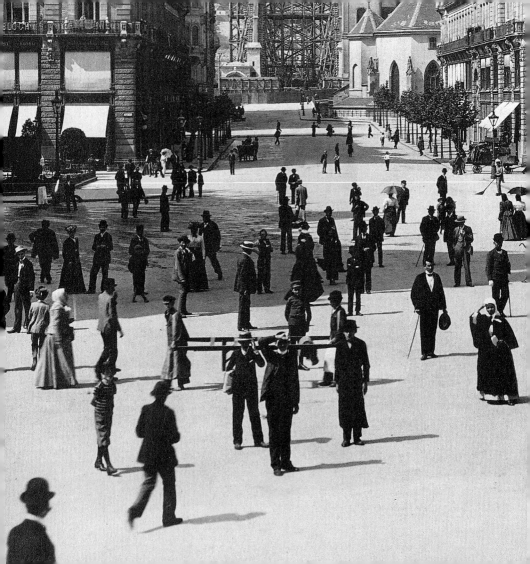

[„Nézett nekünk egy kicsit."]

Klösz György két nagy sorozatban fényképezte le Budapestet. Az első sorozat az 1870-es években készült, az akkor használatos, úgynevezett nedveseljárás technikájával, a második pedig az 1880-as évek elejétől fogva az előbbit felváltó szárazlemezekkel. A két sorozat között jelentős eltérések figyelhetők meg a komponálásban, a mozgás pillanatnyi rögzítésében. Én olyan képeket válogattam vegyesen a két sorozatból, amelyeken egy-egy épület – mert még ma is ugyanott áll – első pillantásra egyértelművé teszi, hogy ma is ugyanott járunk. Ez néha, például a Kálvin térről és a Nemzeti Múzeumról készült 24. képpáron eléggé nehéz volt, mert mára valamennyi egykor ott állt épület eltűnt a térről, és csak maga a múzeum áll ugyanazon a helyen, azt is szinte teljesen eltakarják a fák.

[„Az optikák, a gépek, a gyújtótávolságok."]

A két, Klösz által használt eljárás üveglemezeinek méretében némi különbség mutatkozik, ám a ma használt filmméretekhez képest mindkettő óriásinak számít. A budapesti Kiscelli Múzeumban őrzött eredeti Klösz-

üveglemezek tanúbizonysága szerint az 1870-es években a felvételek 23,5x29,5 cm-es méretben készültek, az 1880-as évektől 26x36 cm-es szárazlemezeket használtak fényképezésre. Az ilyen nagy lemezek felvételéhez a maiaktól teljesen eltérő gyújtótávolságú lencsékre volt szükség. Az utóbbi, 26x36 cm-es lemezre dolgozó gépnél például az alapobjektív 500 mm-es gyújtótávolságú volna.

Ma már ezekre a méretekre nem dolgozunk, ezért a felvételek elkészítéséhez én 10,2x12,8 cm-es (angolszász szabvány szerint 4x5 inch méretű) síkfilmet használtam. Természetesen a lencsék gyújtótávolsága is más volt, mint Klösz gépein. Az enyémen ma az alapobjektív 150 mm-es, a nagy látószögű pedig 75 mm-es. E technikai változások miatt – bármennyire igyekeztem is hűségesen megkeresni azokat a pontokat, ahol Klösz annak idején állhatott – nem mindig sikerült pontosan rekonstruálni őket.

[„Nem lehet ugyanoda állni, csak majdnem."]
Több felvételnél további nehézséget jelentett az is, hogy ha ma oda álltam volna, ahol ő állt egykor, akkor egy-egy mai objektum eltakarta volna

magát a látványt, ezért nekem kissé arrébb kellett mozdulnom. A Halászbástyát mutató 44. képpárnál egy fa nőtt azon erkély elé, amelyen Klösz állt, nekem egy emelettel feljebbről kellett fényképeznem. Máskor pedig, leglátványosabban a 8. és a 9. képpár esetében, azt az épületet bontották le, amelyből Klösz a képet készítette. Klösz a Régi Városháza tornyában állt, amikor exponált, én viszont az annak helyére épült Piarista Gimnázium, a mai ELTE Bölcsészkarának tetejéről fényképeztem. Ez az épület ma alacsonyabb, mint amilyen régen a torony volt. Jól látszik a magasságbéli különbség a Duna túlpartjának horizontján.

[„Fölmászik a szekérre meg a tejszállító IFÁ-ra."]
Klösz több képén, például a nyitó képen, amely az Egyetemi Könyvtár épületéről készült, jól látható, hogy Klösz nem a földről fényképezett: a szemmagasság valahol az első emeletnél van, és az emberek felnéznek a magasban dolgozó fényképészre. Mindez azért történhetett így, mert a nedveseljárás lefolytatásához az 1870-es években a fényképésznek magával kellett vinnie sötétkamráját, ki az utcára is. Klösz ezt a sötétkamrát egy zárt szekérben rendezte be a kor technikájának megfelelően.

Ebben a guruló sötétkamrában zajlott a nedveseljárás fényérzékeny része, az érzékenyítés és az előhívás. És ha már ott volt a szekér, a tetején állva fényképeztek. Ha ezt a látószöget szerettem volna megőrizni – és ez több kép esetében elengedhetetlen volt –, akkor ma nekem is magasból kellett fényképeznem. Teherautókat béreltem, egyszer egy tejszállító IFÁ-t, és annak a tetejére másztam fel. Kalandos vállalkozás volt, de kissé át is élhettem azt a heroikus munkát, amit annak idején a nedveseljárással dolgozó mestereknek kellett elvégezniük a szekér tetején állva, a mainál sokkal nagyobb és nehézkesebb eszközökkel.

Az én felvételeim 1996-ban és 2000-ben készültek. Köszönettel tartozom mindazoknak, akik idejüket, szakértelmüket, gépeiket, teherautóikat és létráikat kölcsönözték a munkához. Remélem, száz év múlva akad majd valaki, aki utánunk csinálja ugyanezt, hogy akkor is össze lehessen majd vetni a múlt képeit a jelenéivel.

Lugosi Lugo László

["He watched for us for a while"]

Klösz György took two series of photographs of Budapest. The first series was completed in the 1870s, using the wet collodion process, used at the time. For the second series he used dry plates, a technique which developed from the beginning of the 1880s and replaced the former one.

The two series display significant differences in composition and the way they seize movement. The photographs I have selected from both series show buildings, still standing where they were a hundred years ago, so we immediately see that we are at the same spot. In some cases, for example the pair of photographs No. 24, showing Kálvin Square and the National Museum, it was rather difficult to establish the identity, because by now all the buildings once standing in this square have disappeared. Only the National Museum is invariably there, although almost totally concealed by trees.

["Lenses, cameras and focal lengths"]

Although there is some difference between the size of the glass plates used by Klösz for the two different processes, they are much bigger than the

films we use today. The original plates, now in the collection of the Kiscelli Museum in Budapest, prove that the 1870s photographs were taken on 23.5x29.5cm plates, while from the 1880s the size of the dry plates was 26x36cm. The focal lengths of lenses for these big formats were completely different from the ones we use today. For the equipment using 26x36cm plates, for example, the standard lens would be 500mm focal distance. Today we do not work with such formats so I used 4x5 inch sheet film. Naturally the focal lengths of my lenses are also different from the ones used by Klösz. My camera works with a 150mm standard lens, the wide-angle is 75mm. Due to these changes in equipment, regardless of how hard I tried, it was not always possible to reconstruct truthfully the exact spots where Klösz must have stood at the time.

["It is impossible to stand exactly at the same place, only approximately"]

In a number of cases further difficulties presented themselves, because if today I stood at the same spot where he once stood a present day object would obstruct the view, therefore I had to move a little further. Consider

the pair of photographs No. 44, showing the Fishermen's Bastion. A tree has grown in front of the balcony where Klösz stood at the time, so I had to take the photograph from the floor above. In other cases, exemplified best by pictures No. 8 and 9, the very building from which Klösz took his photographs has been demolished. Klösz was standing on the top of the tower of the Old Town Hall when he made the exposure, whereas I was standing on the roof of the Piarist Grammar School, built on the same site later, and which has been housing the Faculty of Arts of ELTE. The present day building is not as high as the tower was. The difference of altitude can well be observed if we look at the skyline above the opposite bank of the Danube.

["...climbs on top of a wagon, or the milkman's van"]
A number of photographs, such as No. 1, show that Klösz was not standing on the ground when he took the picture, since the eye-level corresponds approximately to the level of the first floor, and the people in the street are looking up at the photographer who is working above. In the 1870s the photographer had to carry his darkroom out into the streets in order

to use the wet-processing method. Just like the other photographers of the period Klösz arranged his dark room in a wagon. This rolling dark room was the place where the light-sensitive part of the wet process (sensitizing and developing) took place. And since the wagon was there, it was common to take photographs standing on its top. When I wanted to retain the visual angle, and in many cases it was indispensable, I had to take pictures from a certain altitude. I sometimes rented trucks, at one time it was a milk-delivery van, and I climbed on top of them. It was an adventurous experience, which let me get a taste of the heroic work done in the past by the photographers working with the wet processing method, who used to stand on the top of a wagon and, besides, had to use much larger and heavier equipment.

My photographs were taken in 1996 and in 2000. I owe a debt of gratitude to all those who contributed with their time, expertise, equipment, vans and ladders to the completion of this work. I hope in 100 years' time another enthusiast will turn up and follow our footsteps, and again would render possible a comparison between the photographs of the past and the modern age.

László Lugo Lugosi

Életrajzok | Biographies

Klösz György & Lugosi Lugo László

KLÖSZ GYÖRGY
(Darmstadt, 1844. – Budapest, 1913.)

A 19. század egyik legjelentősebb budapesti fényképésze. Németországban született, de Magyarországon dolgozott mintegy negyven éven át. A fényképészet mellett fényképkiadó és fotolitográfiai nyomdász is volt. Munkássága a csúcsokra jutott. Nagy terjedelmű sorozatokban hagyta ránk a 19. század utolsó harmadának fényképeit és látványait.

One of the most important photographers in Budapest in the 19th century. He was born in Germany but worked in Hungary for more than forty years. Apart from photography he was involved in photograph publishing and photolithographic printing. He reached high peaks in his profession. His legacy includes extensive series of photographs and images representing the last third of the 19th century.

Lugosi Lugo László
(Budapest, 1953. –)

Az ELTE Bölcsészettudományi Karán tanult angol és magyar irodalmat, filmesztétikát és filmtörténetet. 1985-től hivatásos fényképész és szakíró. Több könyv és fényképalbum szerzője. Klösz György életével 1996 óta foglalkozik behatóan.

Graduated in English and Hungarian Literature in Budapest, studied film aesthetics and film history. Since 1985 he has been a professional photographer and writer. He is the author of several albums and books on photography. His fundamental interest in György Klösz's life and work started in 1996.

Klösz György fotóit a BTM Kiscelli Múzeuma bocsátotta a kiadó rendelkezésére
The Klösz photos are reproduced with the kind permission of the Kiscelli Museum

A könyv megjelenését támogatta:
a Fővárosi Önkormányzat Kulturális Bizottsága és a Földművelődésügyi és Vidékfejlesztési Minisztérium
This volume is published with the support of the Cultural Committee of the Budapest Municipality
and the Ministry of Agriculture and Regional Development

Képfeldolgozás | Scanning by Mester Nyomda
Nyomdai előkészítés | Digital prepress by Pytheas Kft.
Nyomdai kivitelezés | Printing by Reálszisztéma Dabasi Nyomda Rt.